噴畫

噴畫

Miquel Ferrón 著

呂靜修 譯　　詹楊彬 校訂

Así se pinta con Aerógrafo by

Miquel Ferrón

©PARRAMÓN EDICIONES, S.A. Barcelona, España

World rights reserved

©SAN MIN BOOK CO., LTD. Taipei, Taiwan

目錄

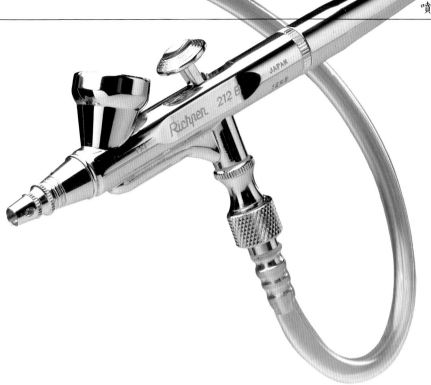

前言

數年前，我有幸在巴塞隆納著名的馬塞那(Massana)學校教授素描與繪畫。並發現在本世紀之初，就有許多著名的藝術家及教師們皆出於此一名校，其中包括曾與莊·米羅(Joan Miró)一起從事巴黎聯合國教育科學暨文化組織(UNESCO) 大廈的陶塑壁飾工作，同時也是歐陸首要的陶藝家：勞倫斯·亞提格茲(J. Llorens Artigas)。

馬塞那學校的課程內容包含了所有素描、繪圖及應用美術——陶藝、壁畫、琺瑯彩、插圖等等。此校位於巴塞隆納的哥德式建築中，有將近二千名的學生在此就學。本書作者，也是我的好友，米奎爾·費隆(Miquel Ferrón)在馬塞那學校負責教授實物素描及繪圖的課程。他是一位在繪圖技巧上十分傑出的藝術家，同時在水彩畫、油畫、色鉛筆畫等各方面也很有天份。除此之外，他也熟於在課堂中傳道授業，指導三、四十位學生進行人體素描或繪圖。費隆在課程進行中與學生共同研究的情形十分吸引人：你可以想像一間偌大的教室裡，日光燈照在學生的作品上，兩盞鎢絲燈照射在模特兒的身上。在近乎宗教般肅穆的沈寂中只夾雜著炭筆在紙上作畫的沙沙聲，及費隆低沈、沈靜的嗓音——說道「不，不，你要注意到色調的平衡。瞧，這裡是最暗的部分，而那裡應該是最明亮的區域。你應該盡量地維持

中間色調的感覺及……。」費隆除了教師及藝術家的身份之外，他還是一位絕佳的專職商業插畫工作者——他是普利斯瑪(Prisma)公司的藝術指導，這是一家從事廣告和特別設計及插畫的商業藝術公司。費隆在這行裡是位傑出的著名人士，也是專精於所有插畫技巧及方法的大師；而噴畫就是其中的一項。費隆說：「用噴筆素描或繪圖，實際上並沒有比用畫筆繪圖或用鉛筆素描來得困難。就兩者而言，問題只是在於去了解要如何*繪圖*與如何*素描*而已，這全都只是使用方法巧妙不同。學習的不二法門便是勤於練習。」這也是作者寫作本書的目的。本書的編寫與插圖正如費隆自己所開的一門課程一樣，每一個環節都歷歷在目，是一本只要能以影像呈現就絕不用文字表達為原則的「圖」書。同時也用從基礎到進階的漸進式解說方法，經由階段式的圖片示範，說明噴畫作品的製作步驟。米奎爾·費隆是一位十分傑出的藝術家，也是無與倫比的好作者。透過他，我們得到了一本好書，正是你現在手握的這一本。

荷西·帕拉蒙
(José M. Parramón)

噴畫的歷史沿革

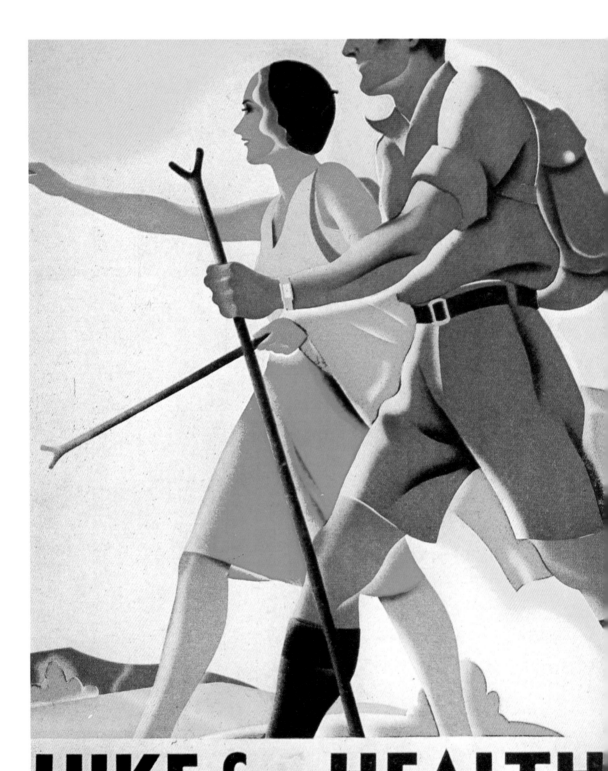

出自查爾士・安格瑞夫(Charles Angrave)之手的海報，1932

今日，噴筆應該算是表現色彩的擴散及延展性最完美與精密的工具。最早噴畫技法表現形式可追溯回史前時期人類，儘管他們當時使用的是最原始方法，但仍舊達到了真正的噴畫效果。法國萊斯考特斯(Lascaux)的山洞壁畫可以發現到許多例子，如反白的手。可能是透過一些最原始粗陋的工具如，瓦罐或中空的骨頭)，將顏料噴於放在壁上的手，所留下的外形圖案。所周知的，噴畫的發明到現在只有不一百年的歷史，在1893年，由水彩畫查爾斯·勃迪克 (Charles Burdick) 所明。毋庸置疑地，他當時正在找尋一能更快速的幫助他使作品有更細膩的果的方法，並且希望同時也能解決一問題，像如何呈現各種不同灰色調與現在背景（如天空）為中間色調的漸陰影。

世紀之初，所有的噴畫都只是用來修攝影照片——增加其對比性、鮮明度、及一般的光影效果。第一批重要的噴作品則是出現在三〇年代左右——為告、雜誌插圖、海報設計——都是由時頂尖的設計師們，如，拜耳 (Bayer)、修 (Masseau)、 麥克耐·考夫1cKnight Kauffer)、卡珊卓(Cassandre)、德維區(Brodovitch)及佩蒂(Petty)等人繪製的。他們也因此改革了圖象傳達定義。

在四〇年代即第二次世界大戰期間，於立體的光學錯視在戰火的陰影下成一種廣為社會大眾歡迎的表現形態，此噴畫的運用便在此時進入全盛時。

戰爭結束後，噴畫的使用與普及度卻不知何故地式微了，再度成為修描照片及繪製唱片與設計書籍封面的輔助工具。然而，異常矛盾的，它卻被大量運用在卡通及科幻電影的製作上。

在六〇年代，正值當時的藝術、音樂、服裝設計及文化皆普遍在尋找與吸收新的靈感和方法的同時，噴畫被重新發現與探討。圖片的表現形式也需要一些新的點子，而噴畫正好可以為藝術家或設計師們所遭遇到的瓶頸及問題提供解決的方法。

接著便不斷地出現了許多創作型的噴畫家，如：麥克·恩格利(Michael English)、魏樂生(Willardson)、查爾士·懷特三世(Charles White III)、菲利浦·凱斯特(Philip Castle)與彼特·塞圖 (Peter Sato)，他們帶領其他無數的藝術家們共同努力將噴畫的運用推至巔峰。

今天，噴畫已不再局限於照片的修描或插圖設計，而是成功的應用在各式各樣的媒體上。有些畫家簡單地利用它來改善其作品技術層面的問題。在電影工業中，尤其是製作模型及拍攝十分複雜的太空冒險影片，噴畫也有著不可磨滅的貢獻。

毫無疑問的，噴畫的使用自查爾斯·勃迪克開始至今已有長足的進展。雖然噴畫仍常受到許多的爭議及批評，但有越來越多的藝術家們對它所能製作的效果及價值十分的推崇。

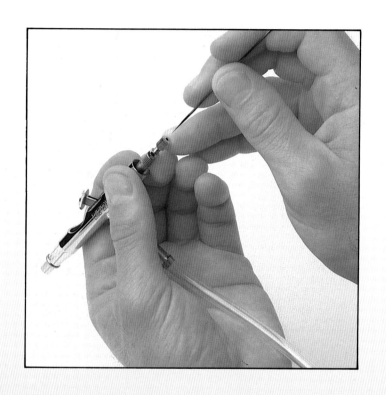

設備與材料

噴筆的結構

基本上，噴筆的構造從發明至今並沒有多大的改變。其設計除了更現代化外，還運用了空氣動力學為原理。噴筆的外形不斷的改進且更趨向於完美，但基本結構（如，操控的按鈕及顏料或液體流經的噴嘴及針頭保護蓋）在1893年勃迪克設計至今仍完全沒有改變。在購買噴筆前應先了解噴筆因不同的噴灑方式而具有的三種形式：

> 單控式噴筆
> 雙控式噴筆
> 獨立雙控式噴筆

以下就其個別特性加以說明：

單控式噴筆　空氣及顏料流率全由同一按鍵所操控。此型號噴筆的液體流率及流量是不可調節的，但可製作精確完美的效果，十分適合初學者使用。

雙控式噴筆　為具備較多功能的噴筆型式，有一主控制鈕能同時調節空氣及顏料強度。結構較為精密。此型號的噴筆十分實用，適合專業畫家及稍具經驗的初學者。

獨立雙控式噴筆　是最精密並可微調的噴筆型式。使用者可自行選擇所需的出氣量及顏料量，並可分開調整。它是市面上最普遍的型號。因為在操作上較具複雜性，所以較適合經驗豐富的專業噴畫者使用。

以上所介紹的各式噴筆皆有各種不同口徑的噴嘴可替換，從繪製精細部分的細口徑0.15公釐到處理色塊及色面的大口徑皆有。

目前噴筆製造商已生產出各式各樣高品質的噴筆，以供不同專業性質的需求。日本著名的富筆牌 (Rich Pen) 及頗負盛名的德國埃夫比牌 (EFBE) 所製造的各種不同型號的噴筆，由精密的鉛筆型到附有大容量顏料槽可繪製大作品的噴筆皆一應俱全。其他國家如美國及英國的廠牌：迪‧維比斯牌 (De Vilbiss)、沙耶與巴塞牌 (Thayer & Paashe)、歐林博斯牌 (Olympos) 及雛型牌 (Badger) 等亦為個中翹楚。

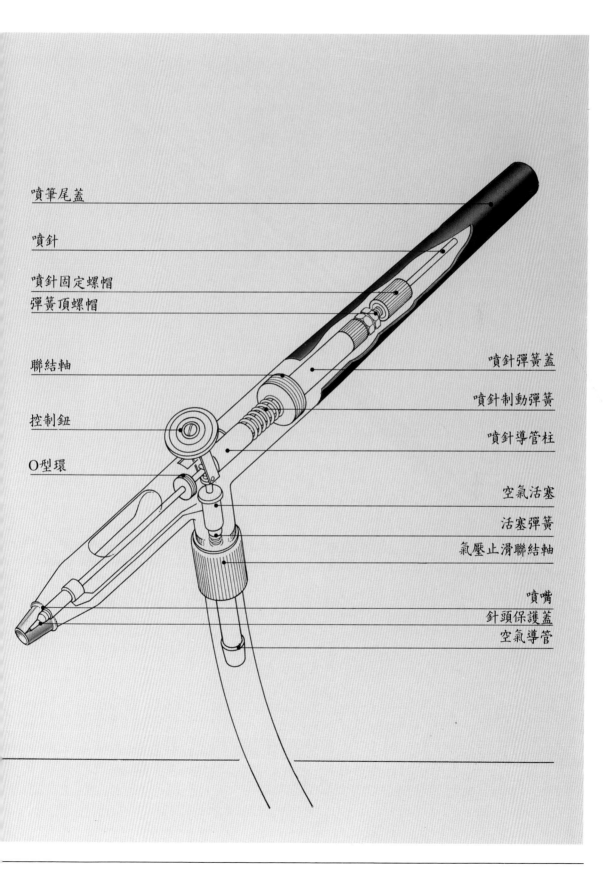

噴筆尾蓋

噴針

噴針固定螺帽

彈簧頂螺帽

聯結軸

控制鈕

O型環

噴針彈簧蓋

噴針制動彈簧

噴針導管柱

空氣活塞

活塞彈簧

氣壓止滑聯結軸

噴嘴

針頭保護蓋

空氣導管

噴筆的種類

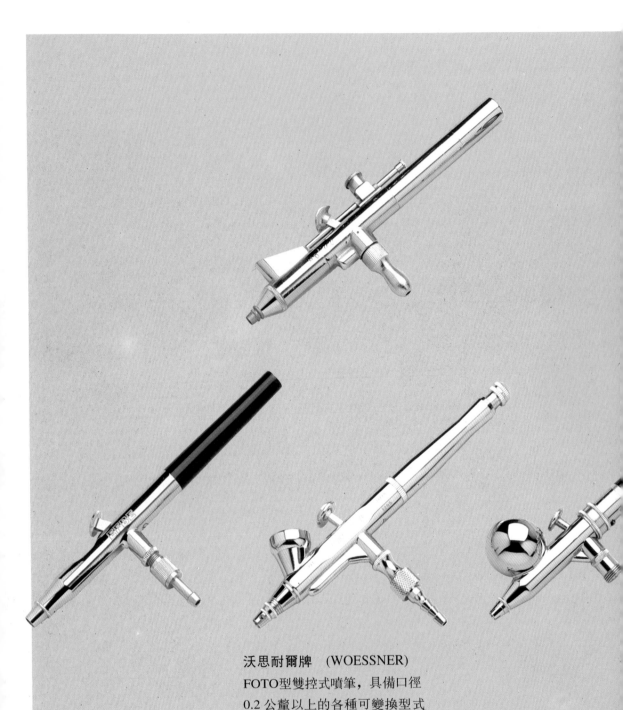

沃思耐爾牌　(WOESSNER)
FOTO型雙控式噴筆,具備口徑
0.2 公釐以上的各種可變換型式
的噴嘴。顏料槽容量: 1.5 c.c.

埃夫比牌

A型雙控式噴筆。噴嘴口徑0.15
公釐,可從事高精密度的噴畫繪
圖。

富筆牌

212B 型雙控式噴筆。噴嘴口徑
0.2公釐,適於精密度高的噴畫繪
圖。

迪‧維比斯牌

超級63型獨立雙控式噴筆。噴
口徑0.15公釐,適用於細部的噴
畫繪圖。

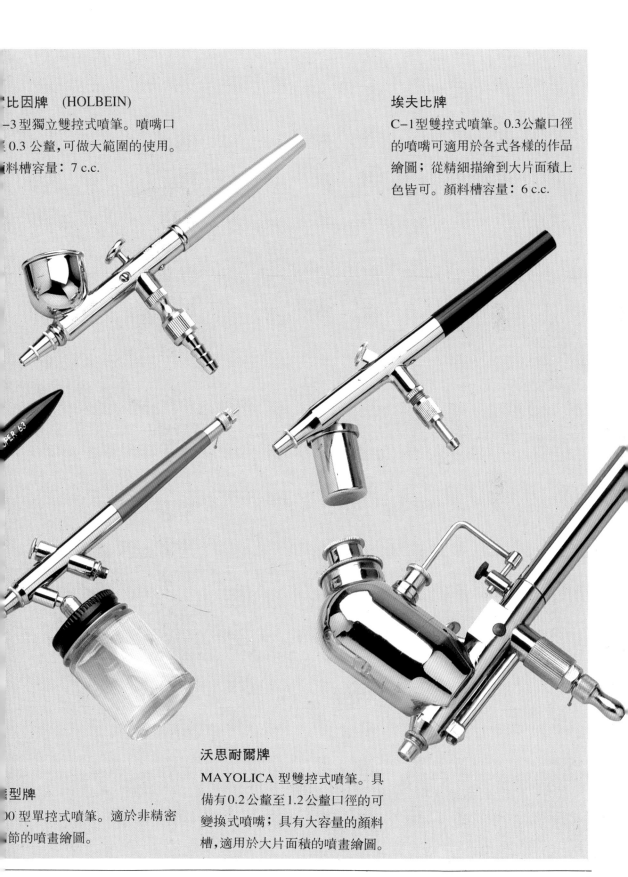

比因牌　(HOLBEIN)

─3型獨立雙控式噴筆。噴嘴口
　0.3公釐，可做大範圍的使用。
料槽容量：7 c.c.

埃夫比牌

C─1型雙控式噴筆。0.3公釐口徑
的噴嘴可適用於各式各樣的作品
繪圖；從精細描繪到大片面積上
色皆可。顏料槽容量：6 c.c.

沃思耐爾牌

MAYOLICA 型雙控式噴筆。具
備有0.2公釐至1.2公釐口徑的可
變換式噴嘴；具有大容量的顏料
槽，適用於大片面積的噴畫繪圖。

型牌

0型單控式噴筆。適於非精密
節的噴畫繪圖。

空氣壓縮機

到目前為止，市面上噴筆所用的空氣壓縮機系統仍保有大型、吵雜及高價的壓縮機（也有小型但功能較不足的機種）與不易運送、攜帶並且得經常補充的重型空氣壓力筒。

目前，有一些外形摩登、無聲、小型並易於攜帶的壓縮機解決了舊型機器的問題。適合的氣壓容量及可自由調整率值的壓縮機，是使得噴畫工作更臻於完美的一項重點。壓縮機的尺寸與容量視噴筆的型號而定；使用時應注意到不該超過其負荷量，如此才可延長機體的壽命。無論如何，雖然壓縮機是最具經濟性並可長久使用的物品，但仍是一項所費不貲的開銷。由於壓力筒或壓力罐屬於非經常性更換的零件，所以保養維修費為其中最小的花費。與噴筆結構相關的研究與開發仍不斷的持續進行中，廠商們也儘力使產品更加完美，因此，更進步革新的機種發展是指日可待的。

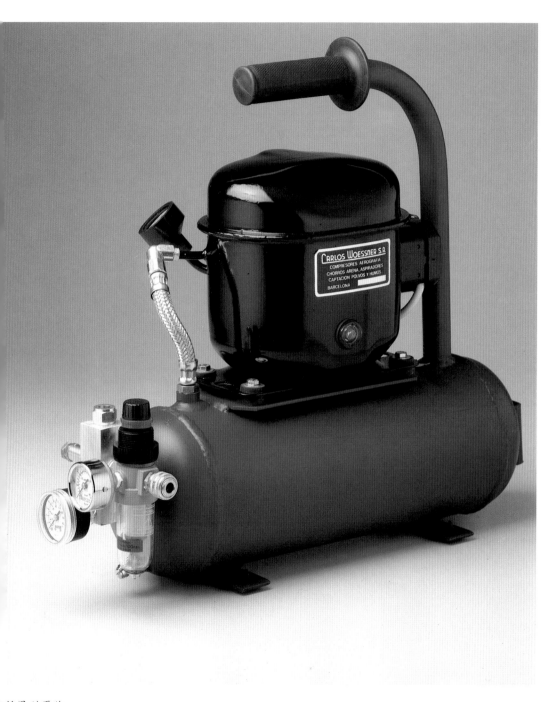

沃思耐爾牌
CW-S 型壓縮機，適
用於活塞式馬達。可
提供 8 bar 的氣壓及一
分鐘 15 公升的排氣
量。貯氣槽容量：5 公
升。

空氣壓縮機

壓力筒

二氧化碳壓力筒長久以來是供應噴筆氣體的最主要用具。由於在技術性與功能性方面的優點遠超過舊式的壓縮機，所以噴畫家們都比較偏好使用它。壓力筒具有持續而穩定的出氣量，並可由控制閥來調節氣流量，操作過程完全無聲且不需電力。最大的缺點仍然是常會出現突然中斷的現象（加裝合併式的控制閥指示器即可輕易的解決此問題）， 但若出現空打的現象，就表示壓力筒必須更換了。總而言之，中型的壓力筒在使用上較為方便並可適用於某些形式的插畫繪圖工作。

壓力罐

近年才出現的新產品中，壓力罐無疑是噴畫使用者的佳音。價格合理到幾乎可將之歸為低價位的產品。但它並不適於精細的噴畫描繪。

壓力罐的主要缺點是容量小、壓力會逐漸消失，有時在作品的收尾或完成階段時會出現適得其反的效果。

塞格勒牌 (SAGOLA) 777 型壓縮機，有膜，可提供 3 bar 的力及每分鐘 450 公排氣量。

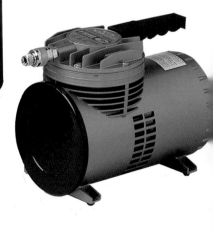

壓力罐
內裝 500 c.c. 推進氣料。

壓力筒
備有控制閥及 5 公斤二氧化碳的容量。

壓縮機

壓縮機備有貯氣槽，若沒有貯氣槽或指示器的裝置，則便有活塞、橫膜來取代，有些甚至有無聲的裝置。所以畫家們可以有非常廣泛的選擇。其他的配備也是琳瑯滿目，像調節器、空氣濾清器、過濾器、控制閥等等，但這些機件的主要目的只不過是用來補強價格較便宜的裝備罷了。

李奇康牌
(RICHCON)
KS−707T型壓縮機。
備有450 c.c.貯氣槽，
在2.4 bar壓力下，每
分鐘有10公升的排氣
量。

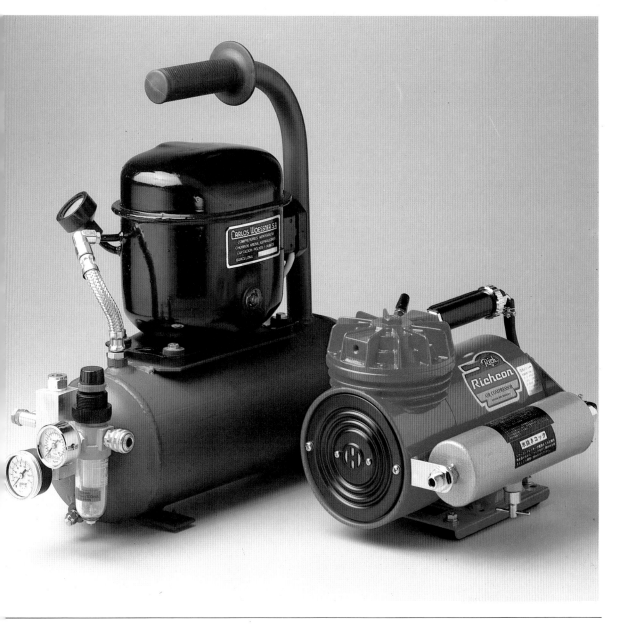

其他的材料及用具

在藝術作品中，創造力並非優秀作品的唯一因素。畫家們也必須了解引領作品至完成階段的各種工具之重要性。噴畫必備的用具，如各式型板、切割器、遮蓋膠膜系統、以及基本修描、製造特殊效果的材料等等。在創作的過程中，噴畫家常會主動的發掘並實驗各種方法與技巧以發揮他的創造力。然而，遮蓋膠膜、噴膠、選擇色彩的方式只是噴畫技法中會遭遇到的部分挑戰而已。

下列圖中是一些基本材料的介紹，稍後，將在範例及練習中示範實際的使用方法。

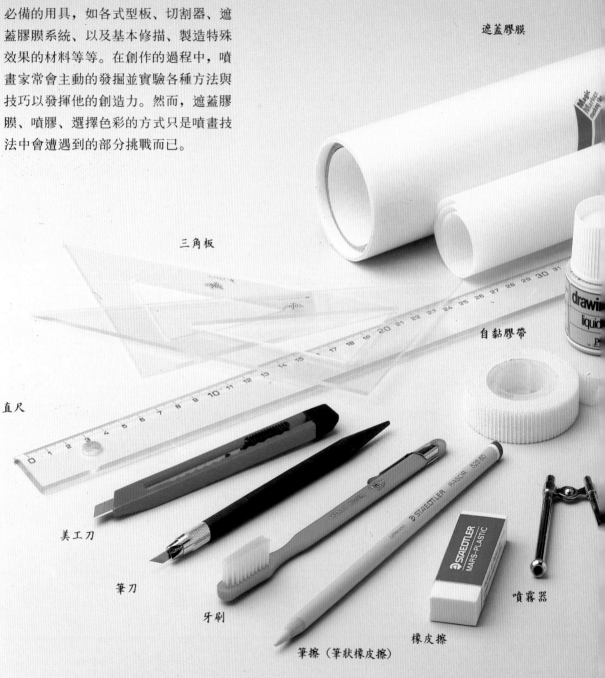

遮蓋膠膜

三角板

自黏膠帶

直尺

美工刀

筆刀

牙刷

筆擦（筆狀橡皮擦）

橡皮擦

噴霧器

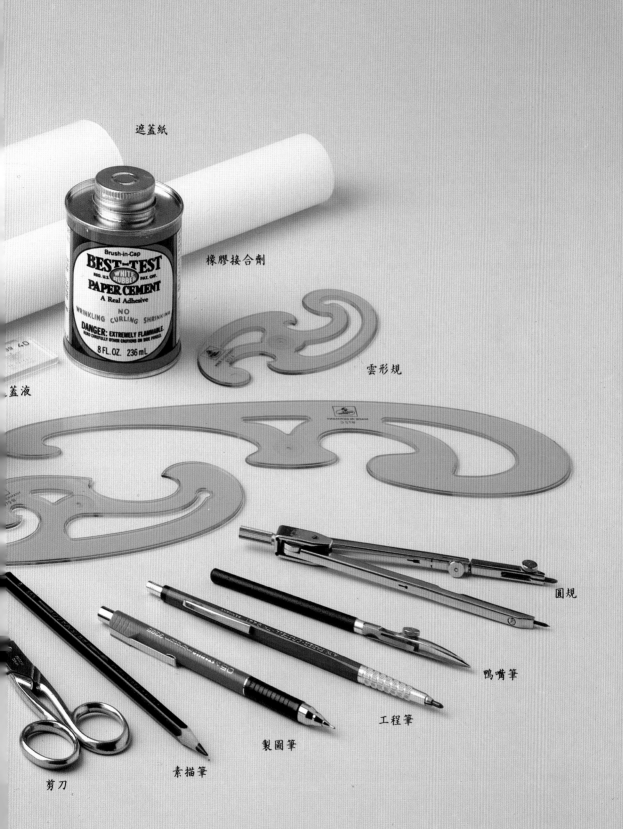

遮蓋紙

橡膠接合劑

雲形規

蓋液

圓規

鴨嘴筆

工程筆

製圖筆

素描筆

剪刀

顏料

墨水與水彩顏料

液態的彩色墨水及水性的彩色顏料最適合於透明性的噴畫作品。為了製造出輕淡柔和的色調就必須增加白色的使用量。藉由多層的塗抹或在深色部分增加色彩，可輕易表現透明性顏料的層次感。因為顏料是由特定的濃度和成分構成，有些色料必須用蒸餾水來稀釋。由此可知，所有的工具，尤其是噴筆，必須在顏料乾硬或污物阻塞筆頭或儀器之前使用大量的水或酒精清洗乾淨。這點是十分重要的。

水性的彩色顏料較不易硬質化但密實度較高。它們可溶解在水中，因此在清洗噴筆時比較容易。

不透明水彩

使用於噴畫作品中的不透明水彩顏料，必須是經過稀釋的才不致於造成噴嘴的阻塞。不透明水彩與其他顏料（如，墨水及水性彩色顏料）最大的差異在於前者可以快速的疊色。

不透明水彩十分適用於大面積的疊色，可造成均勻的色調；另外也能用來做為修描照片的色料。

壓克力顏料

雖然有些廠牌對壓克力顏料有特定的稀釋劑，但一般是用水來稀釋。

使用壓克力顏料時，噴筆的乾淨度十分重要，並且一定要以水或設計專用的稀釋液來清洗。如果忽略了此一程序，當顏料乾了之後便會形成一層硬的薄膜，這將對噴筆造成十分嚴重的損害。

噴畫通常會表現出滑順、細緻而精確的質感。所以應該利用幾乎沒有紋理的緞面紙製作為最佳。換言之，噴筆是一種液化顏料的媒材，也是可使紙張完全濕潤的技法，但是它也有可能會造成波紋或皺摺而使著色、型板的使用、及輪廓描繪困難。因此，噴畫用紙必須是厚且高磅數的紙張或紙板，更甚者可使用到硬紙板及貂皮紙。

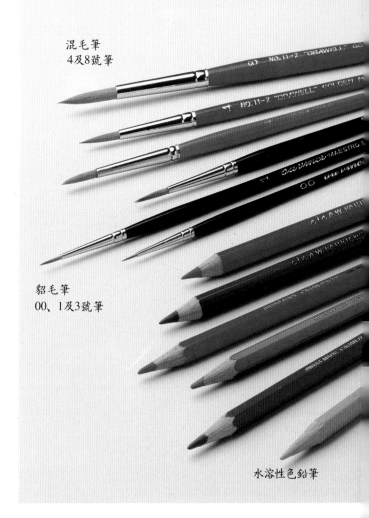

混毛筆
4及8號筆

貂毛筆
00、1及3號筆

水溶性色鉛筆

為了避免將工作與時間都浪費在固定和展平畫紙上，有些專業的噴畫家便使用紙卡或高材質的紙板來作畫。雖然這樣可避免潮濕及表面起皺紋，但仍有一個缺點：它不能利用照相製版的方式來複製成印刷品。另外，若利用掃描複製系統的話，由於原作須經過滾筒，因此如果噴畫作品是以紙板、紙卡或其他硬質的紙張繪製便不可能使用於此一系統中。

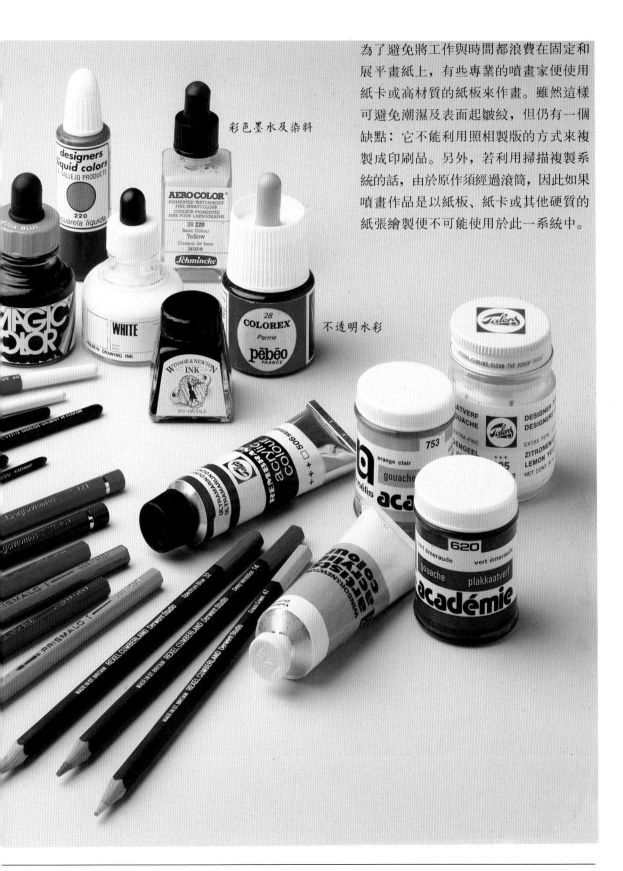

彩色墨水及染料

不透明水彩

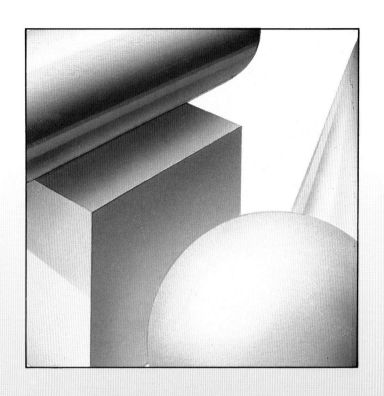

噴筆的使用

噴筆的保養及維護

噴筆的使用壽命有賴於使用者的保養與維護。保持噴筆的絕對清潔是十分必要的。正如大家所知的，噴筆是屬於高精密度的工具，任何的撞擊或掉落都會造成毀損。水是最佳而且最有效的清洗噴筆材料；然而，若是使用其他非水性的顏料，如油畫顏料及壓克力顏料，則在用大量的水清洗之前要用適當的稀釋液或溶劑先清洗一遍。

在操作噴筆時，適當空氣壓力的配合也十分重要。通常視機型的不同，排氣量約在1至5 bar左右。一般作品大都使用標準氣壓值2至3 bar。

最後一項建議是：任何一項噴筆的機械性問題都應依據專業技術人員的指示才行。

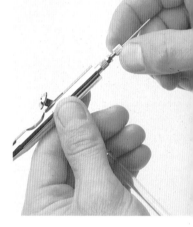

2 在清洗噴針之前，先將尾蓋取下，再鬆開或拿下噴針的固定螺帽。

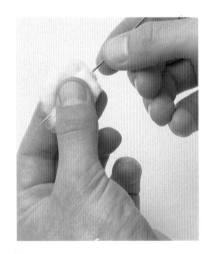

3 小心的取出噴針並且用浸濕的棉花來回擦拭。這裡要特別注意，因為任何不當的移動都可能使噴針產生扭曲彎折而導致噴灑不均的情況。

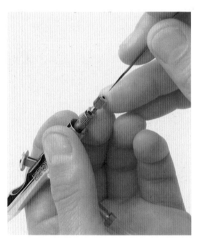

4 非常小心的將噴針放回噴筆管中。這是在整個清洗過程中最需要細心與耐性的部分。

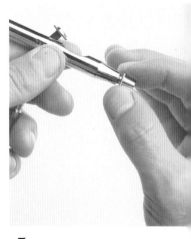

5 噴嘴的清洗則是先拆下噴針的保護蓋，以確定針已向內退回如此才可避免針頭受損。

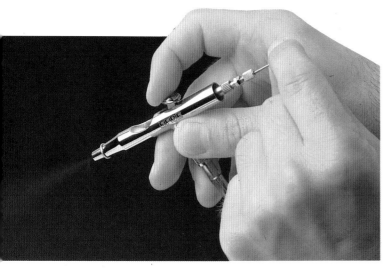

1 將顏料槽中注滿清水，按下控制鈕使針前後移動，讓水噴灑在廢棄的紙張上，並重覆此步驟數次直到水變清為止。

● 使用噴筆後，一定要將保護蓋鎖緊。

7 噴筆不用時，將尾蓋套回以保護噴筆。若尾蓋未歸回原位，則任何意外的掉落皆可能造成結構上嚴重的毀損。

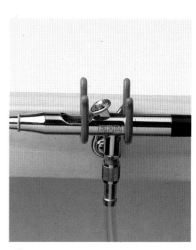

8 使用完畢後，先確定每一個組件皆齊備完整，再將噴筆放回盒中或筆架上，並使噴筆遠離任何會損害它的事物。

問題：成因與解決方法

由於噴筆是一種高度精密的工具，因此它可能隨時會有數不清的操作性問題。對專業的噴畫家而言，他們大都了解有哪些問題並且大部分都能自行解決；但對一個初學者來說，的確就會對那些意想不到的錯誤或狀況大吃一驚了。以下的表格提供了當中一些問題的解決之道，並且解釋其成因與可能的補救措施。

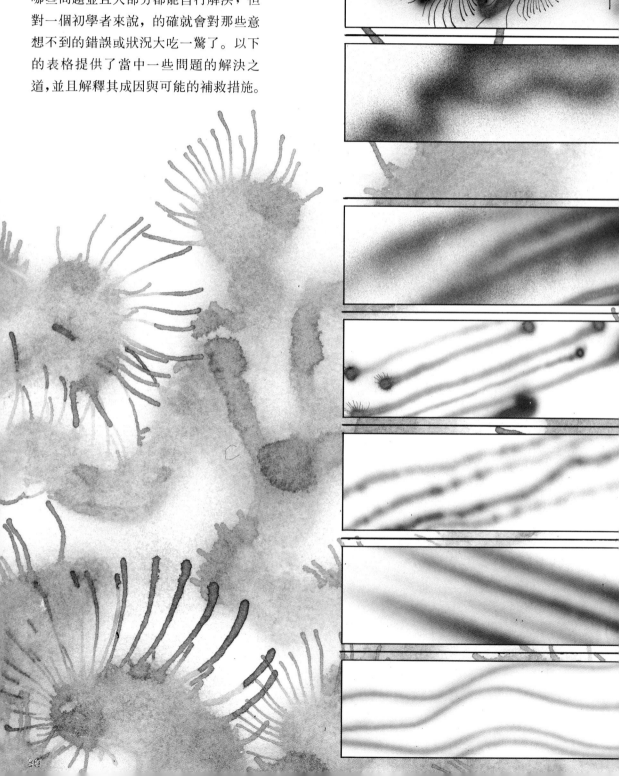

問題	成因	解決方法
污漬	・顏料中水份太多。 ・噴筆與紙張太過接近。 ・噴針距離畫面太遠。	・提高色彩濃度。 ・移動噴筆直到氣壓和紙面的距離正確為止。 ・用螺帽修正出噴針的正確位置。
飛濺散開	・氣壓不足。 ・顏料太濃且過度混色。 ・在噴嘴或噴筆內存有顏料之微粒。 ・顏料儲積在噴嘴上。 ・噴嘴已損壞。	・調整氣壓至正確壓力值。 ・將筆內的顏料倒空，清洗乾淨，再重新調色。 ・分解噴筆並徹底的清理。 ・將噴針退出並徹底地清理噴嘴。 ・更換新的噴嘴。
噴線濺開並偏差	・噴針已扭曲損壞。	・將噴針修直或換新的噴針。
噴線的開頭及結尾散開	・主控制鈕鬆得太快並產生堆積的色料。	・對於控制鈕的操控（壓或鬆），力道要適中。
不規則的噴線	・握噴筆時缺乏自信。 ・噴嘴堵塞。	・加強練習以求熟練。 ・徹底清理噴嘴。
噴線太寬	・噴針磨損。 ・噴嘴或噴嘴帽不在適當的位置。	・更換新的噴針。 ・做必要的調整。
細而模糊的噴線	・噴針磨損或扭曲。	・將噴針修直或換新的噴針。

問題：成因與解決方法

主控制鈕使用完後並未回到原來的位置	· 活塞彈簧不夠緊。 · 主控制鈕壞掉。	· 調整或重新放置活塞彈簧（專業性質維修工作）。 · 尋求專業的修護。
噴筆管內的噴針處堵塞	· 顏料已在筆管中乾掉了。 · 噴筆不當處理。	· 將噴筆浸泡於水中並小心地清理乾掉的顏料。 · 尋求專業的修護。
顏料釋出中斷或不順暢	· 顏料太稠。 · 噴針調得太緊。 · 顏料槽中顏料不足。 · 主控制鈕壞掉。 · 乾掉的顏料阻塞在噴嘴上。	· 稀釋顏料。 · 將噴針調至適當位置並檢查螺帽。 · 充填色料至顏料槽中。 · 尋求專業的修護。 · 分解並清理噴嘴及噴針。
噴管中氣壓太大	· 氣壓控制調得太高。	· 降低氣壓。
噴嘴漏氣並產生氣泡	· 噴嘴帽鬆脫或位置放置錯誤。 · 氣壓不足。	· 調整噴嘴。 · 增加氣壓。
噴筆不用時漏氣	· 空氣活塞調整不當或橫膜破損。	· 尋求專業的修護。
主控制鈕漏氣	· 空氣活塞或橫膜破損。	· 尋求專業的修護。
貯氣槽接頭漏氣	· 接頭鬆脫或毀損。	· 調整或更換接頭。

基本技法

任何技術的養成一般都是依賴努力的研究學習而來的。以噴畫而言，因為儀器的操作較為複雜而困難，所以深入的了解技法的運用便更為重要。

噴筆與其他畫筆並無太大的差別，所以如果你已有使用畫筆的經驗——直線及曲線，甚至背景的畫法——則噴筆的使用就會變得簡單得多了。

一般而言，噴筆的握法應該是十分輕鬆的，依手的弧線將噴筆放置在大拇指及食指之間。因此，除了食指操縱空氣控制鈕之外，整隻手掌只需舒適地握著噴筆即可。

接下來的練習可讓你發現到這個奇妙無比的用具所能呈現的各種表現方式。

1 直線

練習用噴筆沿著尺邊，由右至左及由左至右做直線繪圖。

2/3 曲線與圓弧

試著讓手保持穩定，順著自己想要的方向畫弧。曲線的繪製比圓弧更需要手腕的靈活運轉，而繪製圓弧則需要轉動整個手臂。

4 點

以噴筆小心的在紙上繪製點時，噴筆與紙張愈接近則產生的點愈小。

5 滿畫面的背景

噴筆必須與紙張保持10至15公分（4至6英寸）的距離。打開針頭保護蓋可噴出較廣闊的區域。由右至左來回移動噴筆，小心不要在邊緣上留下色牆。

6/7/8 漸層

依照第五項的程序，但注意，如圖所示部分區域的色彩飽和度需高一些，而後由暗到亮水平地做出漸層效果。

9 平貼式的遮蓋

切割一個自己想要的紙模型，噴筆順著紙模型噴色，也可以利用自黏膠帶（紙膠帶式3M自黏膠帶）或其他模型板製作。

10 懸空式的遮蓋

為了造成擴散式邊線的效果，遮蓋的物體必須與底紙隔一段距離，且選用較厚的紙張或紙板以防止因氣壓與顏料的噴氣使其變形。

和的邊緣。棉花則可製造出最鬆柔的邊
緣感。

11 懸空式遮蓋/不規則的邊

理論上，無論何種不規則的紙邊都可以
製作，如圖所示。然而，高磅數的厚紙
才或低磅數的薄紙張可造成較銳利或柔

12 遮蓋液（俗稱留白膠）

為了造成反白效果，欲留白的部分應先
塗上遮蓋液。為此，你必須先了解市面
上有各式各樣適用於畫筆或鉛筆的遮蓋
液。當要上色的區域噴完色之後，以碎
布或橡皮擦拭去遮蓋液，則反白的效果
便立即出現。

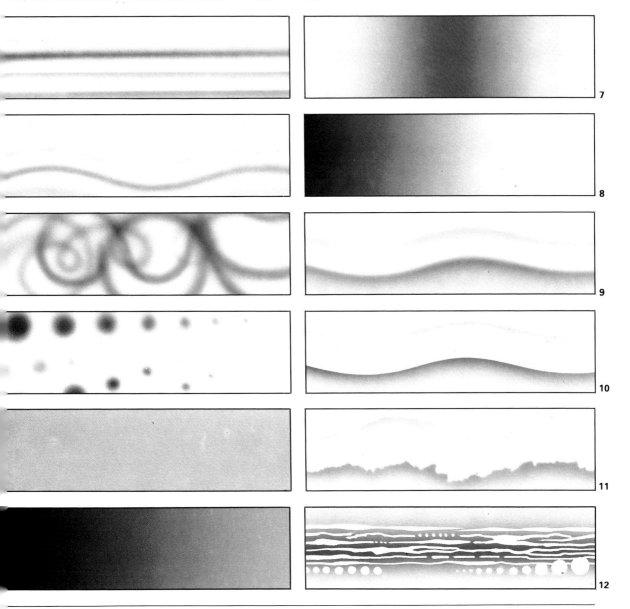

立方體

我們環顧周遭的事物時會發現到，萬物皆可被簡化成基本結構，如立方體、球體、圓柱體、角錐體等等。接下來是一系列的練習，以這些基本形狀所能產生的三度空間效果開始。以立方體為例，主要的目的是利用它各面向的透視與明暗效果來得到三度空間的立體感。同時利用中間調的色彩，根據濃度的需要，加水稀釋以加強亮面的效果。

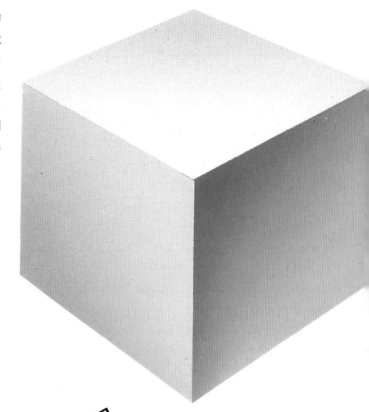

遮蓋膠膜

遮蓋膠膜的使用十分簡易。這邊有三個面，只需區分繪圖的順序（如圖所示1、2及3），依此順序蓋上、除去遮蓋膠膜，便可製造亮面及暗面的效果。

1 開始先以遮蓋膠膜貼在底紙上並切割出要繪製的立方體。然後將頂面的遮蓋膠膜 (1) 先拿起來，由右至左噴上亮調子，再在最頂端的角落加噴上少許的深色。

2 將(1)的區域再蓋起來，拿起(2)的遮蓋膠膜並平均噴上勻稱色調。

3 然後遮起(2)的面，拿起(3)的膠膜並噴上勻稱的灰調子。

4 再度拿起(2)的遮蓋膠膜並將其他部分遮蓋起來，在原來完成的基調上由左下方的角落向中央噴上一層鬆軟漸層的色調。

5 遮蓋起(2)的面及拿起(3)的遮蓋膠膜，由上端的中央角落噴上較暗且密實的漸層色調，這將會造成靠近邊緣的中央部分呈現高反差的亮度，以使立方體後面的部分產生更加後退的感覺，即提高三面的立體效果。本練習至此完成。

球體

本練習與前面的圖形較為不同，球體的
繪製比它剛開始看到的感覺更為複雜。
由於表面並沒有任何角度，所以陰影及
造型本身面的表現應以徒手畫弧的方式
完成。意思就是我們必須將徒手繪圖的
技法控制的很好，並且要能自由靈活地
運用手腕及手臂的動作。
此圖的陰影必須集中在右下方的區域，
色調應力求均勻平順，避免任何不可控
制的僵硬感產生。換句話說，執筆者要
能自在地操作噴筆的控制鈕。

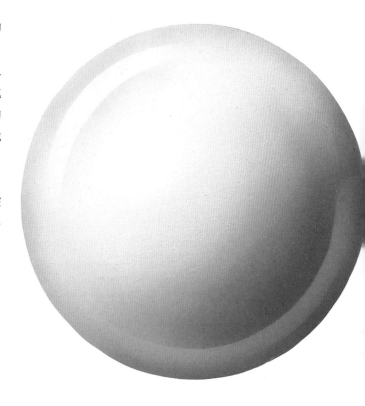

1 遮蓋膠膜應先貼在底板上並
切割好，再輕而漸次地沿著球體
弧邊噴上一層密實的色調。

2 因為已決定好明亮部分是集
中在物體的左上方，所以在相對
部分的右下方就是屬於陰影的區
域。為了達到畫面應有的質感及
陰影間的層次感，在陰影部分應
以來回移動的方式順著球體噴
灑，以製造出柔軟的效果。

3 接下來重覆前面的步驟並增
加陰影的密實度。噴的方式比照
前面所述，並且注意不要停止移
動噴筆，不然只要稍不留意便會
有污點或斑痕的情況出現。

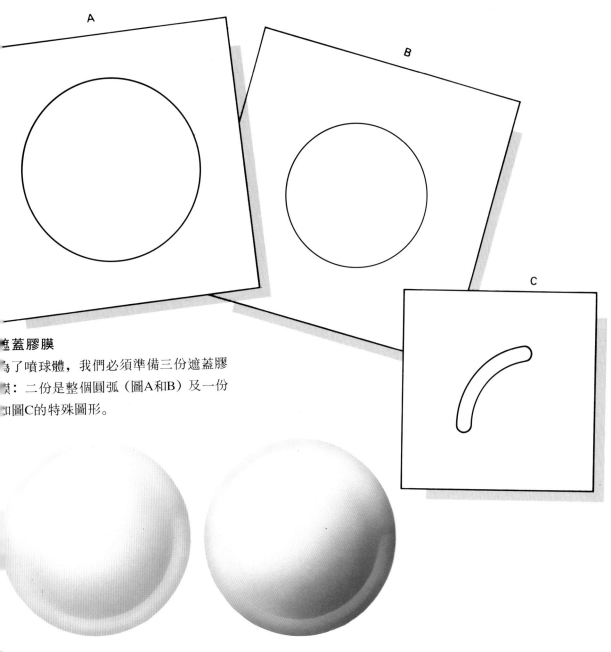

遮蓋膠膜

為了噴球體，我們必須準備三份遮蓋膠膜：二份是整個圓弧（圖A和B）及一份如圖C的特殊圖形。

4 先不將前面的遮蓋膠膜拿起，再蓋上第二份遮蓋膠膜以減少球體的半徑，留下遮蓋膠膜(C)等一下再使用。蓋住球體的中央，漸次加深左上邊的區域。拿起中央的遮蓋膠膜，利用相對的遮蓋膠膜(C) 使右下方產生高反差的陰暗調子。

5 現在的立體感已大致底定。然而，為了使球體看起來更具寫實性，必須利用一塊較小的遮蓋膠膜和橡皮擦作出高反差的亮度，以補基調的不足。本練習至此完成。

圓柱體

圓柱體與其他幾何造型一樣，亮度可使
造型表現環柱狀感。在此範例中我們可
以經由想像將光線集中在圖形上方。依
次向下為漸暗的調子。圓柱的內側也是
同樣的製作方式。

一開始圓柱體的漸層會顯得模糊不清，
一旦逐漸表現出暗與亮的反差之後，增
加高亮度可使它產生金屬的閃亮與整體
的滑實感。正如立方體一般，色料應盡
量使用中間色調用水稀釋的彩色墨水。

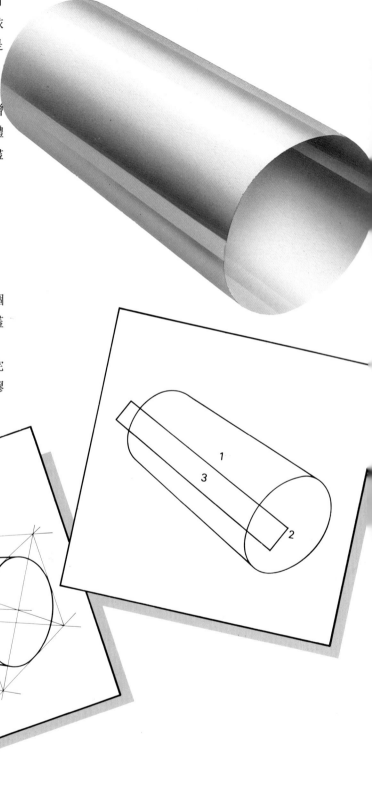

遮蓋膠膜

決定圓柱體的圖形之後，必須製作兩個
基本的遮蓋膠膜 —— 內部及外形。遮蓋
膠膜切割的順序決定遮蓋的順序。即，
最大的外形區域應該在製作內部之前完
成。中間的一些可自由移動的小遮蓋膠
膜是製造金屬效果最主要的部分。

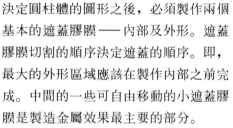

1 在貼好遮蓋膠膜後，先由未遮蓋的區域 1 開始，噴上底邊較暗而漸次向上亮的基調，由此製造出立體感。

2 遮蓋起噴好的區域後，拿起(2)的遮蓋膠膜並由上往下做亮的漸層。如此可製造圓柱體中空管的感覺。

3 反覆 1 及 2 的步驟使造型更具立體感。

4 接下來我們以一些簡單的直線形遮蓋膠膜(3)和多種的色調來潤飾區域，使其產生明亮的效果。在上方以橡皮擦擦出或以型板噴出金屬反光的質感及效果。

5 第二個區域以相同的方式進行。本練習到此完成。

角錐體

角錐體是與圓柱體相類似的幾何造型，
兩者的差異在於：角錐體的光線與陰暗
面是向頂端集中的。因此，依循與圓柱
體相同的程序噴繪，但必須注意的是將
光亮的部分集中在左半邊；陰暗面則集
中在右半邊。陰影必須以圓弧或圓柱式
的方向由暗逐漸變亮，陰影邊緣部分則
須製作出飽和度較高的陰影感。部分反
光及亮感應逐次增加，色料的使用可比
照上一練習。

遮蓋膠膜
此圖形只需要一份與造型完全相合的遮
蓋膠膜，移動此膠膜即足以表現出立體
效果。

1 如球體一般，將已切割好的遮蓋膠膜貼在底紙上並噴上底色，由兩側向中央噴繪。必須注意的是中央的部分需留白。

2 反覆此程序並在左方增加一點深色，右邊則加強密實感，便會產生立體感。

3 使用如圖2的遮蓋膠膜（切割三角形紙板即可），再次加強立體感及亮度。

4 然後我們繼續繪出明亮的變化。

5 以噴筆做最後的修描，橡皮擦可協助我們增加明亮的反光感而使角錐體的立體效果更加明顯。

組合形式

經過前面的練習之後,我們將開始進行組合式的圖形製作,並根據練習過的各種方法加以應用。這可不是一再地重覆且毫無趣味性的練習,而是使你可以做綜合性的回顧研究。為了表示此練習的重要性,在此特別提出兩項理由:第一,利用這些圖形編排出調和且平衡的畫面來培養相關的敏銳性。第二,研究當所有不同的圖形都集中時,亮度的分佈及效果,這跟它們個別出現時是大相逕庭的。

在本練習中遮蓋的技巧比前面的練習要更複雜得多,但可做為基本練習與將來更複雜圖形之間的橋樑。以彩色墨水為色料,使用兩種色調表現出此構圖較佳的造型美感。

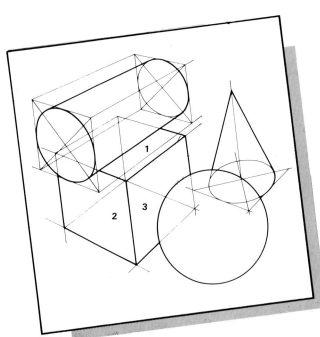

編排

此編排是經由研究及修正各物體間的透視與外形之後所產生的初步構圖。

3 球體完成後再將其遮起並清洗噴筆,立方體必須以不同的色調製作,並依2、3的順序進行。

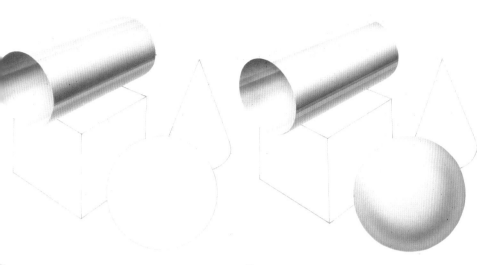

1 先以遮蓋膠膜將整個構圖遮蓋並切割。然後依次取下每個造型的膠膜,再依照前面各練習的步驟大略噴出其外形。此範例先由圓柱體開始。

2 然後遮起圓柱體並繼續製作完成球體;因為這兩個造型的色彩一樣因此不用清洗噴筆。

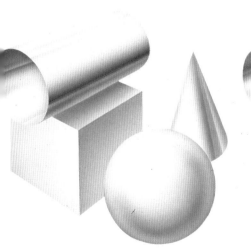

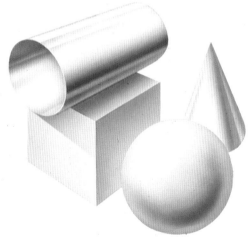

再次將其他圖形遮起,以相同的色調繪角錐體。

5 最後,修描部分區域並利用橡皮擦擦出反光,再加強立方體與圓柱體間的陰影以製造高反差,使得整體產生更強烈的寫實感。

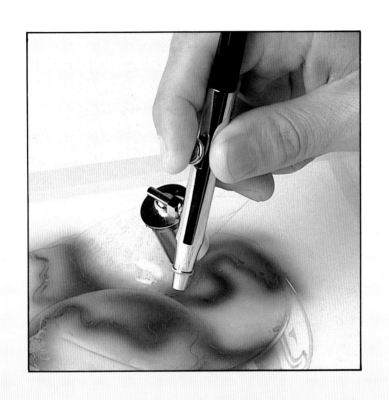

步驟性的示範

簡介

接下來是一系列的作品練習示範，共八
項。每一張圖形都有步驟性及詳細的說
明。各範例以實物或照片為練習對象。

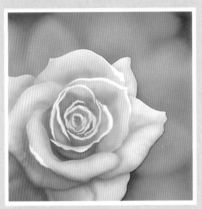

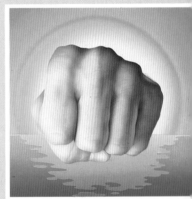

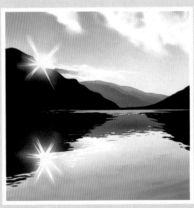

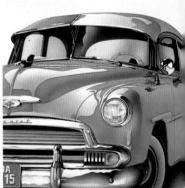

此舉之意並非以創意為目的，而是純粹
的技法訓練及控制明度、表現造型、量
感、質感、反光直到完成的程序。

玫瑰花

第一項是徒手噴畫的練習，利用此技法可以表現出特寫的玫瑰花及背景。色料則選擇以水性顏料來達成想要的效果，因為它的透明性有助於創造出作品本身所要求的柔感。

如此，再加上這項作品絕大多部分都需由噴筆來完成，故前面所做的練習可以協助我們達到此噴畫作品的效果。記住，最好由亮的部分開始再逐步地加強其暗色調及色彩。

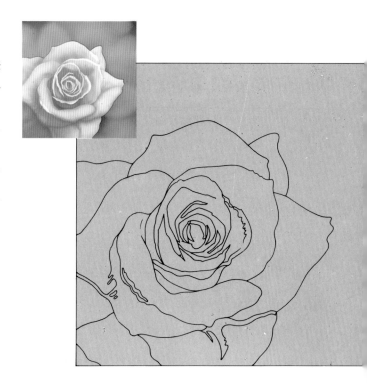

1 以硬筆芯鉛筆描繪出花的圖形結構。然後以遮蓋膠膜蓋住全景，再小心的以筆刀或美工刀切割下所需的花形。

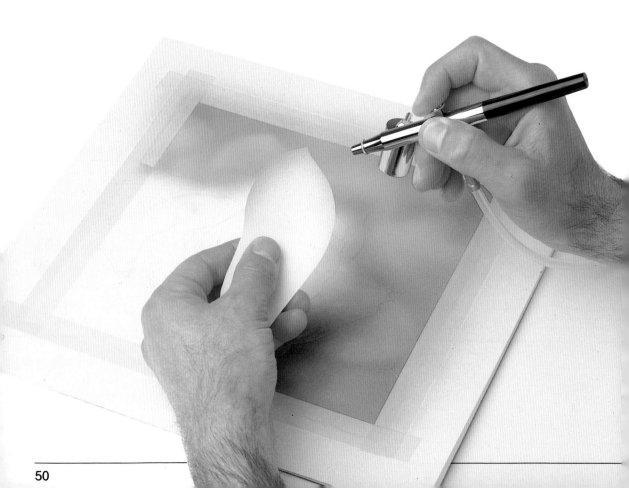

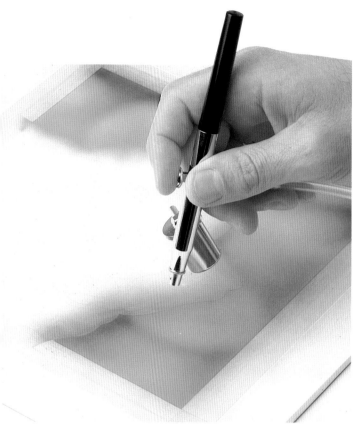

2 圖中的背景部分是朦朧不清葉子的遠景，因此利用中色調的綠色噴滿整個背景後提高遮蓋膠膜來噴繪葉子，再以噴筆漸次地噴色直到背景完成為止。
以較濃的藍色加強暗處的亮感並將背景做最後的修飾。

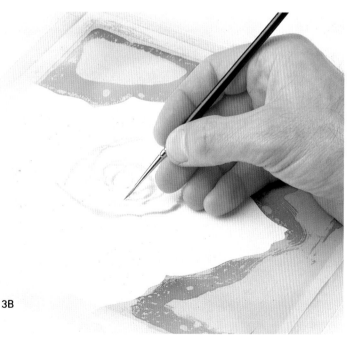

3 等到背景全乾之後，將畫面全部遮蓋起來並開始噴繪花朵(3A)的區域，為了製造一些較強烈的明亮效果，此部分可以遮蓋液來製作(3B)。

3B

玫瑰花

4 然後利用粉紅色噴繪基色，在此時試著做出第一層立體的明暗感。

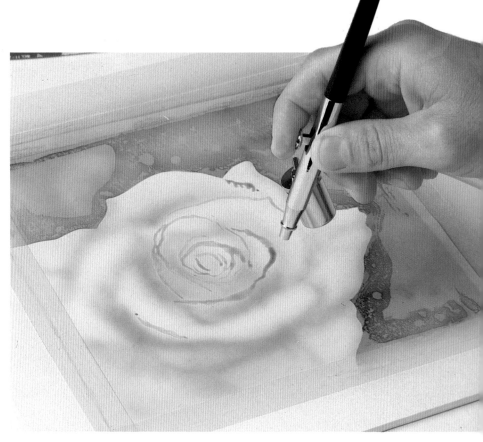

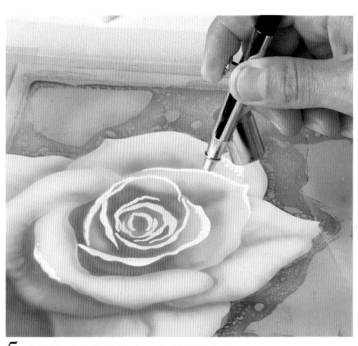

5 遮蓋液以橡皮擦拭去，出現了留白的區域。再利用暗色調及遮蓋膠膜來製造花朵中高反差及對比的效果以呈現立體感。

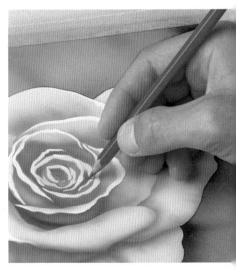

6 若以噴筆作最後的修飾會變得十分費時費工，因此我們可利用色鉛筆來修飾花瓣的外形及凸顯其他部分細節。

7 完成圖。

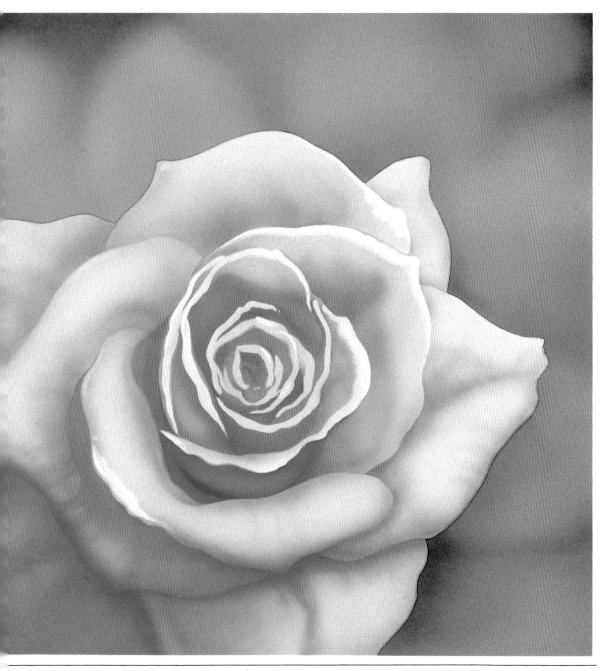

手

此練習也是以徒手噴繪來完成，以表現
人類身體中手部皮膚的不同明暗色彩、
外形、解析構造、光影的效果等。為了
展現寫實的組織結構及皮膚色彩的明暗
度，首先必須對於手的結構有充分的了
解並掌握其原有的特點。以水性的顏料
為色料，正如我們所見到的圖形般，有
助於充分表現立體的感覺。

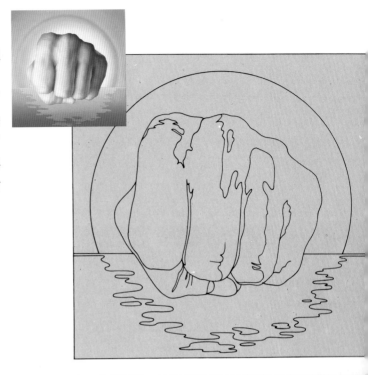

1 移動遮蓋模板以便在兩種色調間製
造出混合的效果。此模板必須較為耐用
些，所以利用硬紙板較佳。可以使用平
的物體撐住且固定此模板以與畫面產生
少許的距離。模板調整好之後便可噴上
想要的色彩。

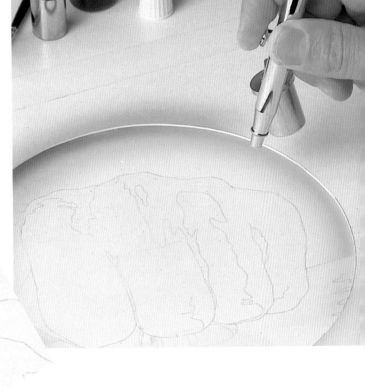

2 使用相對於步驟 1的模板並重覆相同
的操作形式，噴筆必須一直保持圓弧的
移動方式才能造成完美的弧形。接下來
噴上天空的背景，並小心地完成兩種色
調的混合。

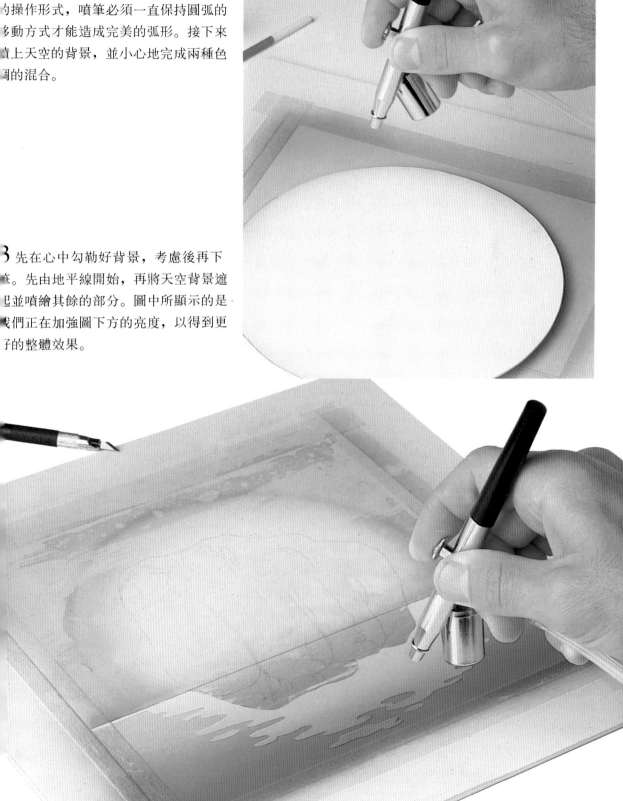

3 先在心中勾勒好背景，考慮後再下
筆。先由地平線開始，再將天空背景遮
起並噴繪其餘的部分。圖中所顯示的是
我們正在加強圖下方的亮度，以得到更
好的整體效果。

手

4 背景完成後,將它全部都遮蓋
起來,並移開手部的遮蓋膠膜。
噴上基色並製造基本的立體感,
特別要注意受光及陰影的區域。

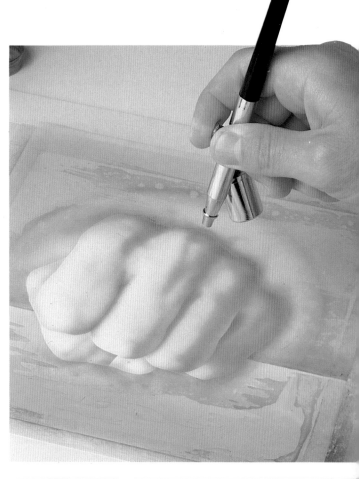

5 再用較深的膚色造成最後的
反差對比效果。

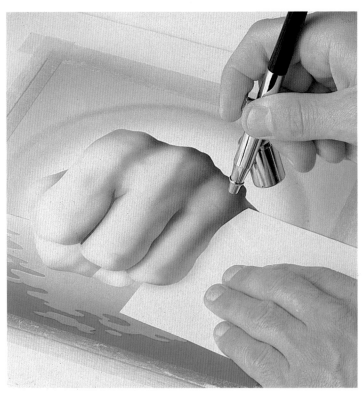

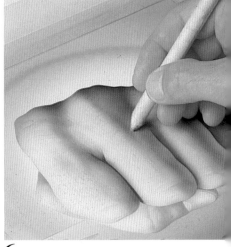

6 細微的細節及皮膚的肌理部
分以色鉛筆修描。部分亮點以刀
輕輕刮出,即可表現出令人意想
不到的寫實感。

7 完成圖。

靜物

這是典型的立體感表現形式，也是最佳的徒手噴畫技法的練習。先前有關體積及明暗度高反差的作法在此結合了起來。除了背景的遮蓋膠膜、蕃茄及青椒的精細描繪之外，最值得注意的是必須預先確定好色彩調配問題。此範例使用水性的顏料的原因是由於其透明性及鮮明度正符合實物所需。

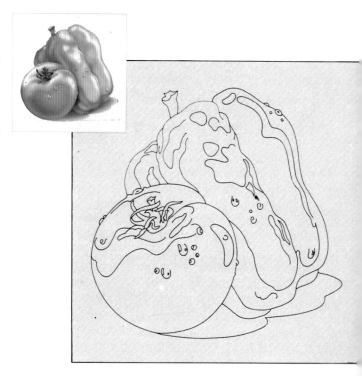

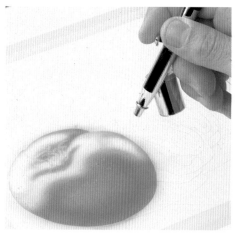

1 遮蓋起整張畫面之後，先除去遮蓋蕃茄的膠膜，再將預定的光亮處、蕃茄的蒂塗上遮蓋液備用。然後噴上紅色基底並開始製造蕃茄的整體感，記住要留意光線所造成的亮部。

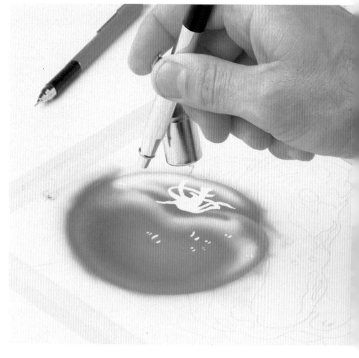

2 利用較暗的色彩修飾蕃茄直到色彩飽和為止。至此蕃茄幾乎已完成。

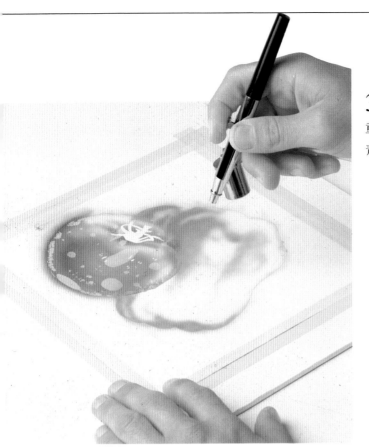

3 蓋住蕃茄後,移開青椒的遮蓋膠膜,
重覆先前的步驟先噴上基色。此處利用
青色和紅暈以製造立體感及明亮度。

4 循序漸進地噴上青色與紅色,給青椒
做最後的成型。

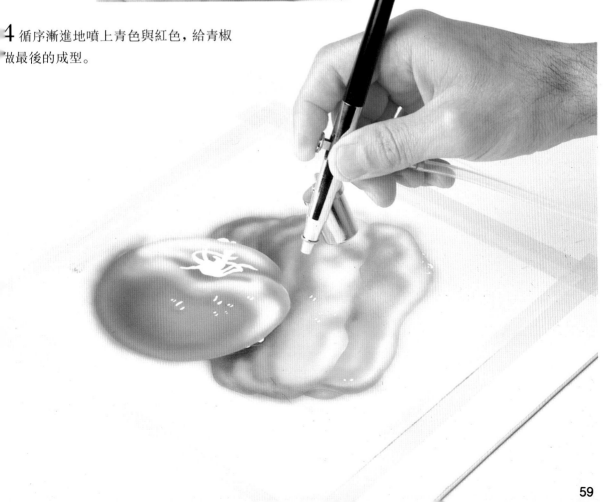

靜物

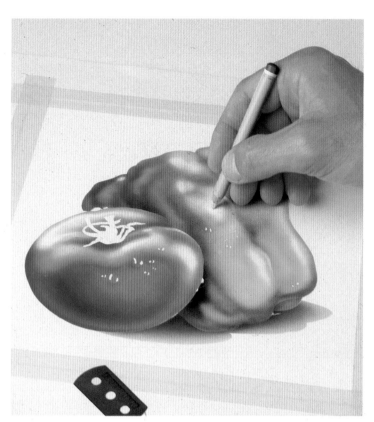

5 立體感完成後，考慮光源所照射之處
必須製造出更多不同色彩的效果。再以
筆擦擦拭以使表面產生光亮感造成更具
立體感的效果。

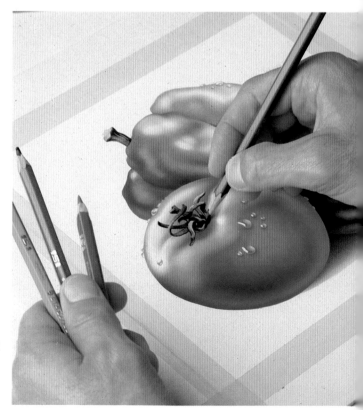

6 最後的一步，如水滴及葉子以畫筆及
色鉛筆完成。

7 完成圖。

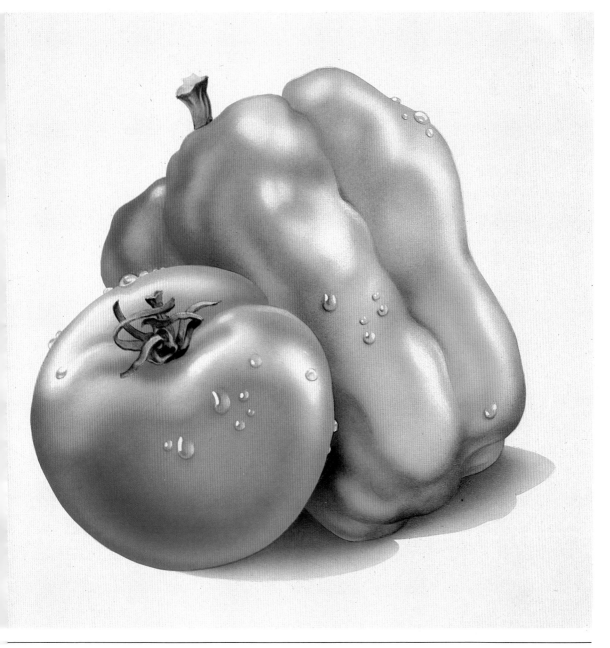

高跟鞋

單純化的外形使得此練習比前面的來得
簡單些。最大的困難處在表現立體的反
光及閃亮的質感之對比性。可利用水性
顏料強調畫面的透明性及亮感。

本練習的主要特點在於結合不同的陰影
來達到作品最後的完整性（見圖）。

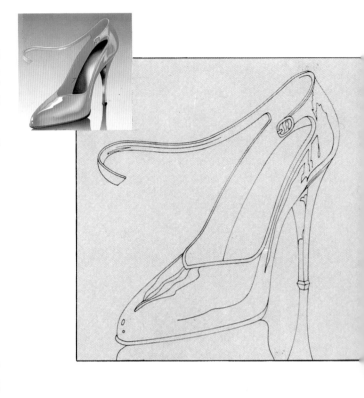

1 小心的從畫面上切割出高跟鞋部分
的遮蓋膠膜。先取下背景部分的遮蓋膠
膜，由頂端至底部噴上一層灰紫色調的
漸層色彩，上方必須加強密實感。

2 將背景遮蓋起來，並用暗色襯托出鞋
子的反光部分。（見下頁最上圖）

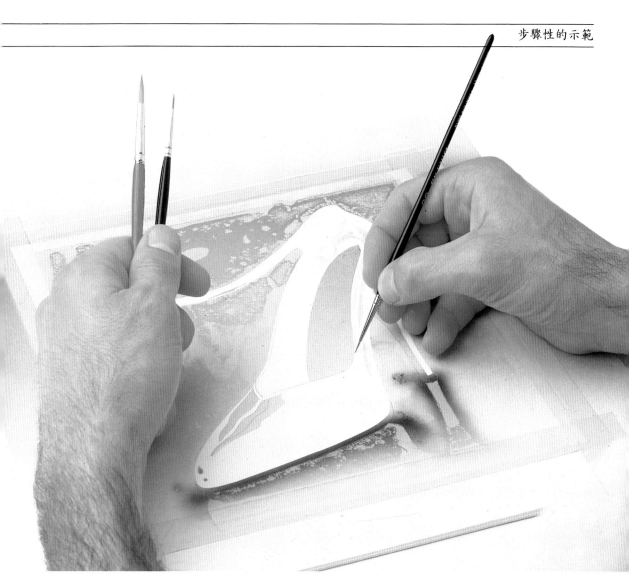

3 再次遮起背景及高跟鞋內底，並以遮蓋液塗在閃亮的光點部分。

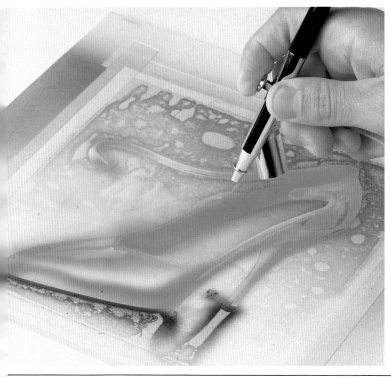

4 將整隻鞋子噴上紅色基色並開始強化其外形、立體感及反光度。

高跟鞋

5 然後拭去遮蓋液並割去反光
色塊部分的遮蓋膠膜。

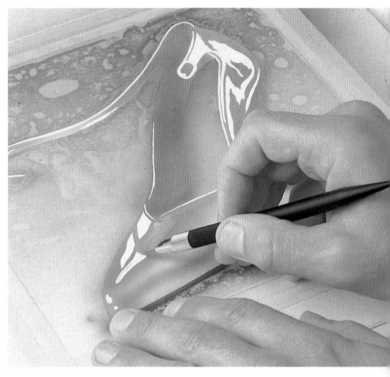

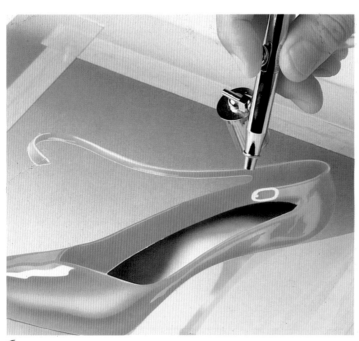

6 利用較亮的紅色柔化前面已噴好的
色彩，伴隨著暗色調的使用，我們修飾
並完成鞋子的外形。

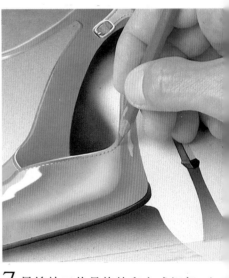

7 最後的工作是修飾和完成細部，如
線及扣環等細節。此部分可利用畫筆
色鉛筆；少數亮點則利用刀子刮去即可

8 完成圖。

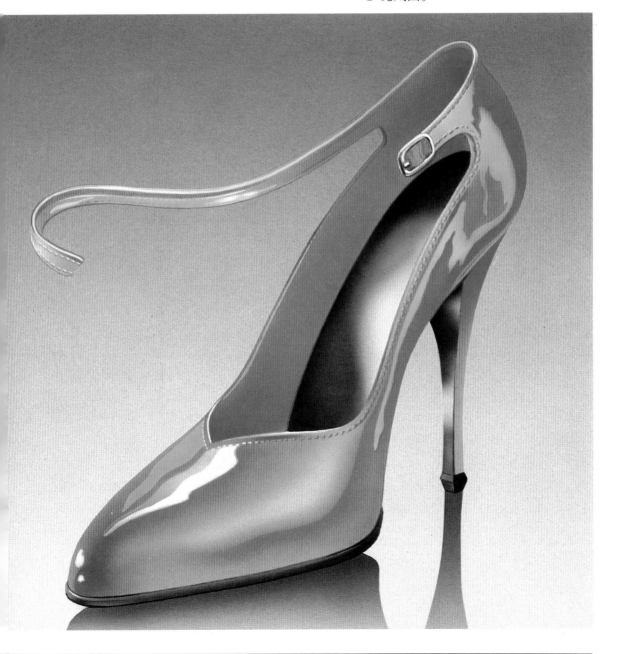

風景

因為此習作為象徵性的佈局,所以格外適合噴畫的初學者練習。同時它在整體繪圖與具體化的山形方面也十分引人入勝,縱使這兩者相對於光線本身僅僅只是扮演次要的角色而已。在最後的階段以水性顏料及不透明水彩交互使用較佳。本練習提供了遮蓋膠膜及模板良好的實驗園地,尤其是以棉花模板及遮蓋液的使用方式為本練習不同之處。

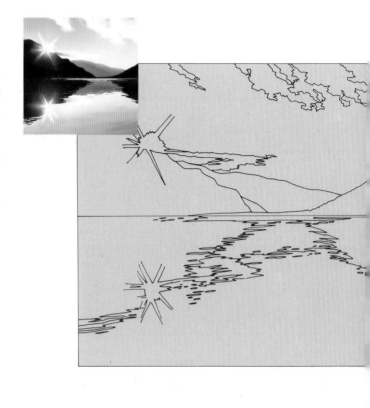

1 第一步先決定風景的構圖及天空與水面的色彩。雲及太陽所照射出來的光束部分皆需要先遮蓋起來,但此兩者的方法不同。光束是以遮蓋液而雲則以棉花為遮蓋物。橡膠質的打底劑也使用得上,因為它可以十分容易的取下。

以柔和的藍色為基色，在畫面上方的
像部分必須加強其密實度。

3 在水的部分，最深的色調是位於左前
方。

4 作為雲的棉花遮蓋物移開後，它會產
生如預期的效果；加入些許的灰色調以
加強雲形狀與棉絮的感覺。

風景

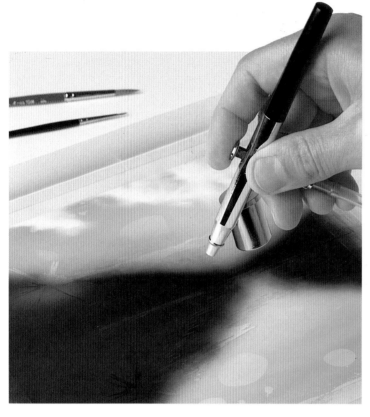

6 反覆同樣的操作方式噴繪中央的山及其水面倒影。利用灰色以強調水面浪的柔和感。

5 以一般的遮蓋膠膜將完成的影像部分遮蓋起來。現在將山形及在水面上投影的膠膜部分切割下來，此區域必須噴上較深的色調。

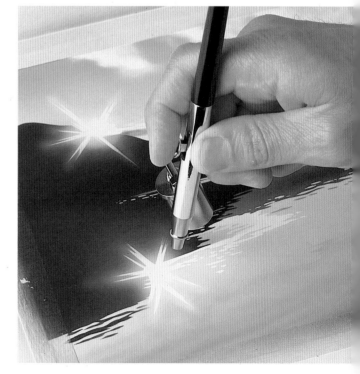

7 一直留到最後才處理的陽光，現在以筆刀切割出形狀。遮蓋液通常用橡皮擦或手指拭去，但下列的狀況除外：若遮蓋液區域已先以噴筆噴上色調，就必須以筆刀除去遮蓋液膜。最後利用不透明水彩柔和光束使畫面更形豐富。

8 完成圖。

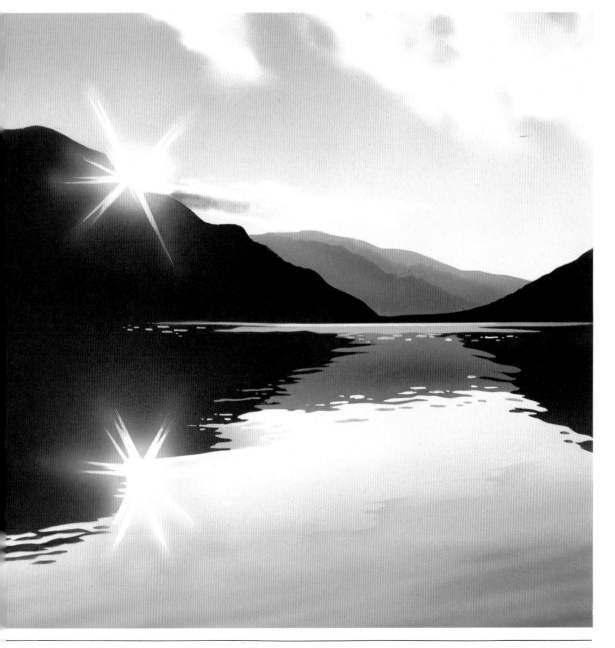

汽車

此練習使我們有機會體驗到汽車表面金屬光澤般的表現方式、鉻鋼的範圍、立體感及光影效果——這些都是表現汽車質感所必備的條件。此練習中遮蓋膠膜的使用是反光及閃亮感表現的關鍵所在。值得注意的是，本練習在最後的階段必須在不使用噴筆的情況之下，加強鉻鋼車體的光線部分及完整感，這次水性的顏料在噴筆中使用，而不透明水彩則是最後手繪時使用。

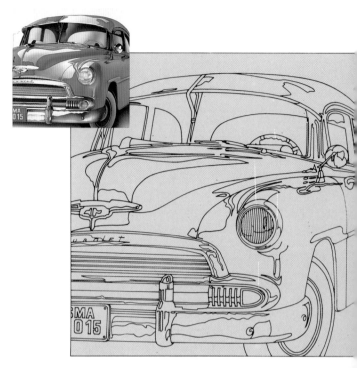

1 在整張紙黏貼好遮蓋膠膜後，先移開車身部分的膠膜，因為此區域有少部分的光點，所以應先塗上遮蓋液。

2 再噴上藍色的基色，強調暗部區域光線感以造成立體車體的錯覺。

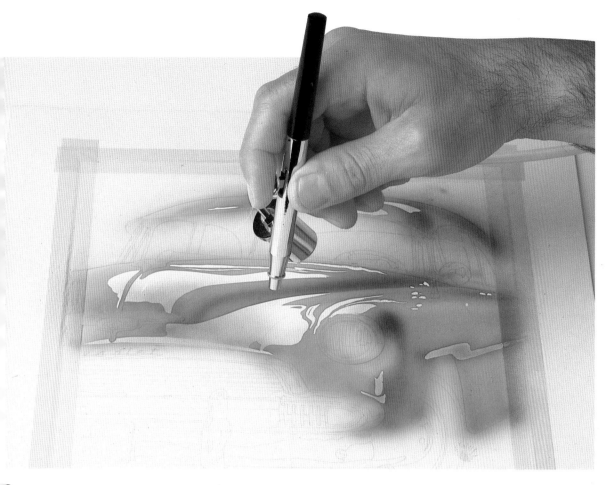

3 移開反光部分的遮蓋膠膜，以灰色調由下方向上製造車體彎曲部分的立體感，注意要突顯出光亮的感覺。

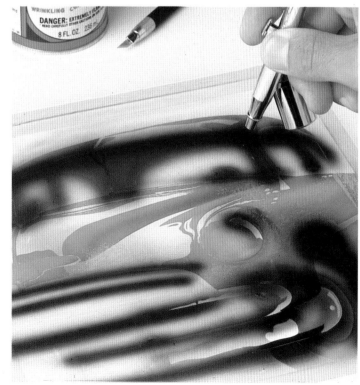

4 車身現在用膠膜遮蓋著，先在車內及較暗的地方噴上藍黑色。

汽車

5 移開車體前方的遮蓋膠膜，反光的部分則用遮蓋液遮蓋起來。

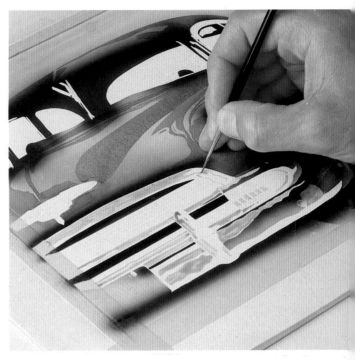

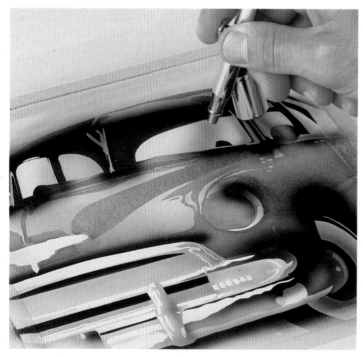

6 在保險桿的金屬部分噴上中明度的灰色；擋風玻璃及車輪噴上同樣的色調。這個步驟還必須稍稍加上漸層以表現反光及投影感。

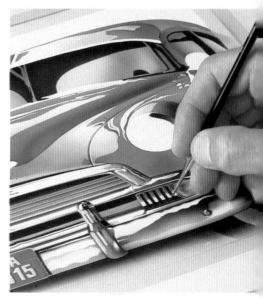

7 車體的外形輪廓及細節的質感必須以手繪完成。

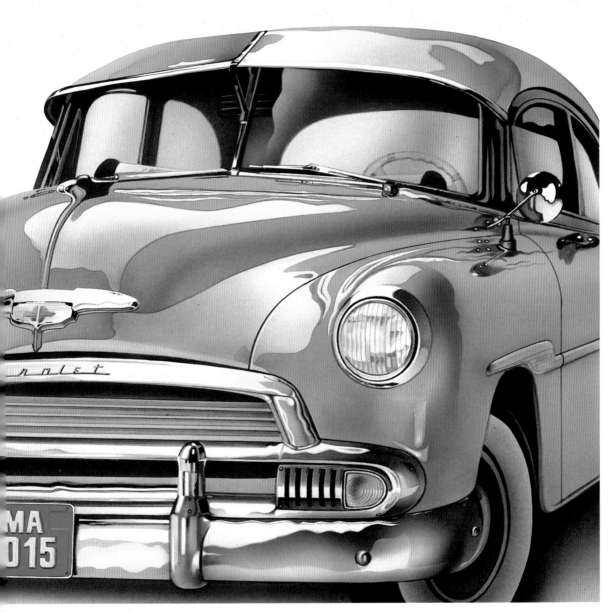

3 完成圖。

冰淇淋聖代

在這個美味可口的練習中，最需全神貫
注的是各種不同質感的特殊效果的噴繪
方式。開始應該先仔細研究實物本身的
感覺；透明的冰淇淋盛杯、冰淇淋、草
莓、淋在冰淇淋上的糖漿光澤等的質感，
都應先以不同的技法描摹複製。上述各
點與其他特性，連同豐富明亮色彩的選
用，皆是深具挑戰性的技法考驗。
本練習適合使用水性顏料以表現出透明
感及光澤度。

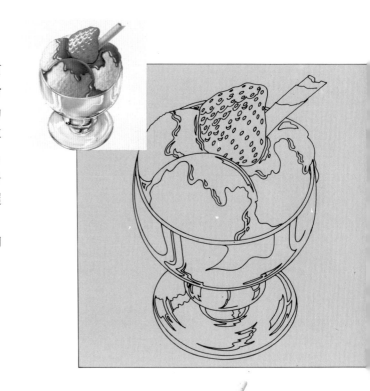

1 先將背景遮蓋起，由杯子著手。以混
毛筆塗佈遮蓋液於反光及光亮區域。

2 以低色調的灰色為基調開始冰淇淋
盛杯的繪製。同時必須注意透明感及立
體感的繪製。

4 橡皮擦（或鉛筆擦）可用來擦去遮蓋
液。至此，發光的部分正如預先設定好
的，使整個杯子已經呈現出透明的感覺
了。

因為主題是冰淇淋，所以透明感與反
都必須柔和並稍具朦朧感，使畫面產
冰涼的光暈效果。

冰淇淋聖代

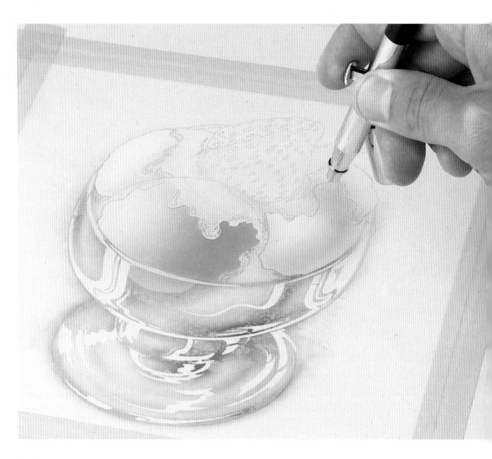

5 現在將杯子遮蓋保護起來，開始噴繪冰淇淋的部分。要特別注意兩球冰淇淋之間球形的表現。

7 糖漿完成後遮蓋起來，並開始製作草莓。注意其光澤的區域並塗以遮蓋液，接著噴上鮮紅色進而產生草莓的立體感及質感。

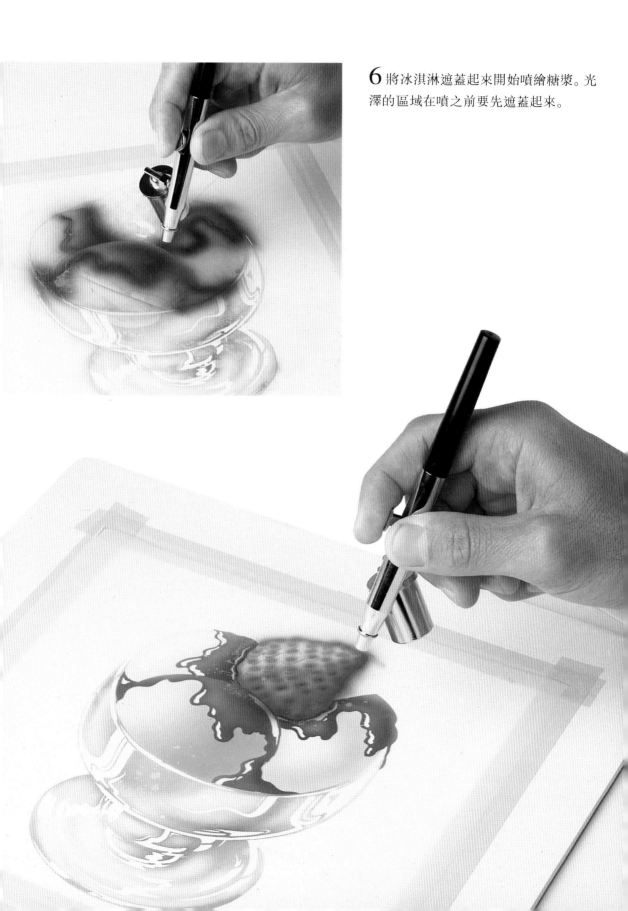

6 將冰淇淋遮蓋起來開始噴繪糖漿。光
澤的區域在噴之前要先遮蓋起來。

冰淇淋聖代

8 除了用噴筆製造冰淇淋的波紋狀外，最好再使用已沾有色彩的牙刷，撥彈其刷毛，以增加其效果。

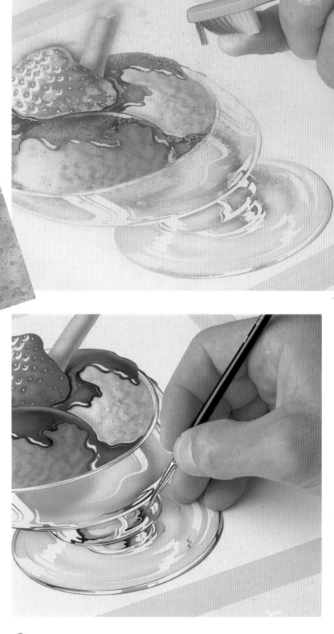

9 本練習至此將近完成。較暗的區域、外形輪廓及其他細節部分可以畫筆及色鉛筆來修飾。

10 完成圖。

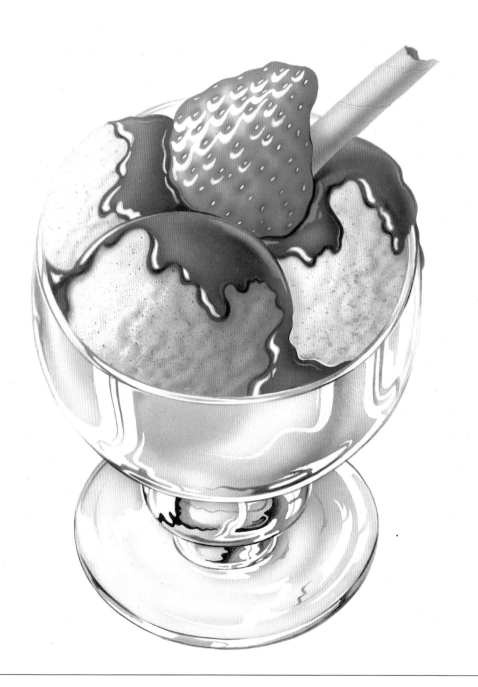

女人肖像

本練習的難度較高。有兩處較難、但卻
呈現出分明質感的地方：臉部及頭髮。
兩者都需要兼具有綜合造型、立體感及
光澤質感的噴繪能力。

此類主題適合使用水性的顏料，因為它
的透明性及澄澈度可在完成時發揮特殊
效果及實用性。同時，本練習也可提供
最後手工修描技法的機會。

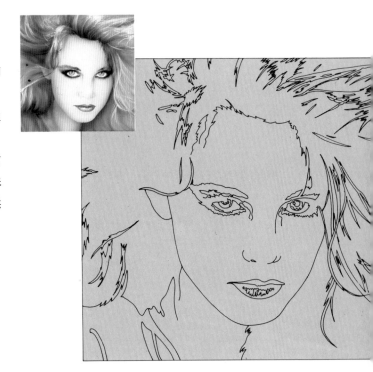

1 與前面相同，開始仍先將整個畫面遮
蓋起來，再移開頭髮部分的遮蓋膠膜，
光澤的部分則以畫筆塗上遮蓋液。

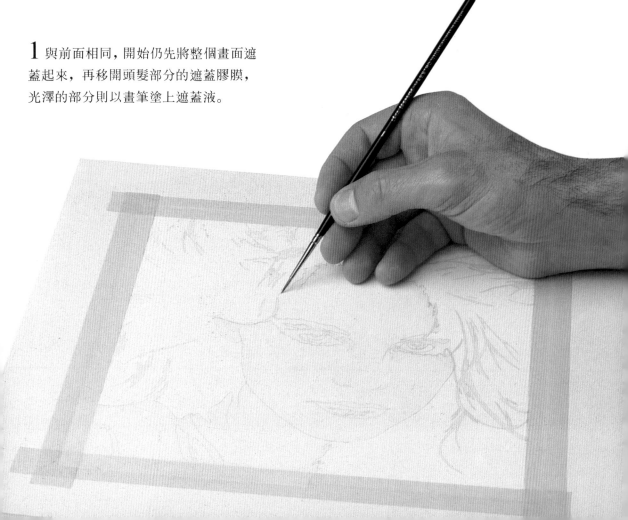

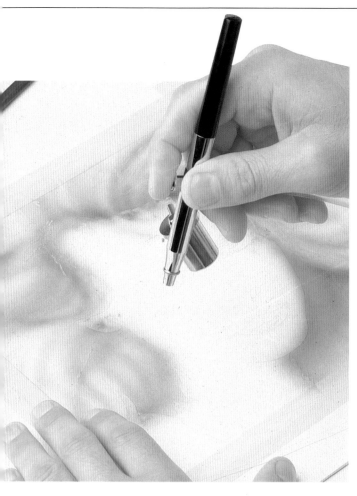

2 在噴上基色的同時也將構圖繪製出來。

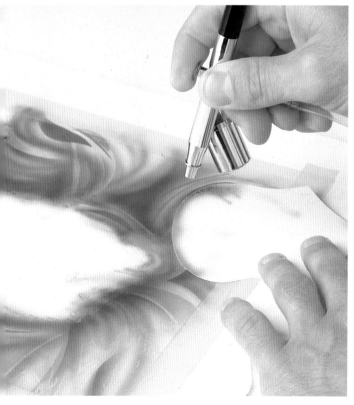

3 使用曲線模板和暗色料來呈現髮感。

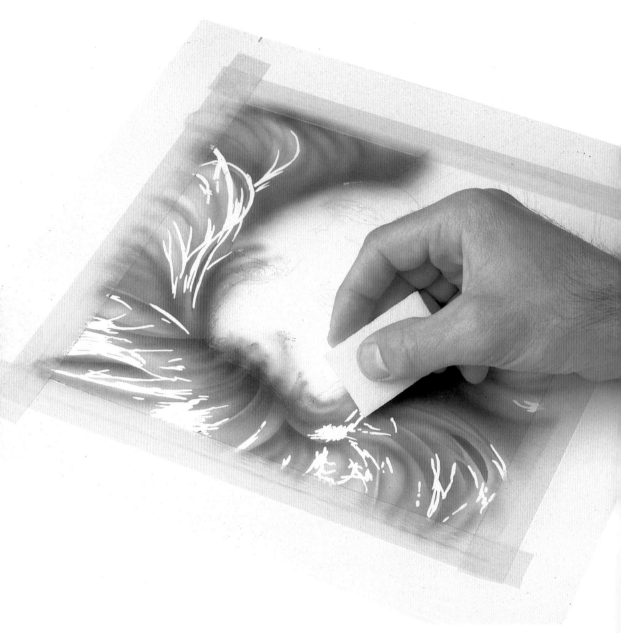

4 遮蓋液擦去之後光澤便會出現，但又
可能會形成太銳利的反差。

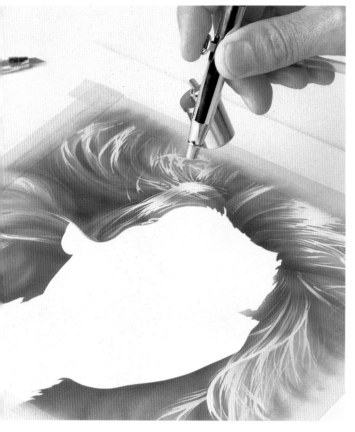

5 噴上些許柔和的金黃色調以減低太過銳利的光澤感。

6 當頭髮完成後便遮蓋起來，再開始噴臉部的基色。眼睛內及嘴唇的光澤必須以遮蓋液先遮蓋起來。

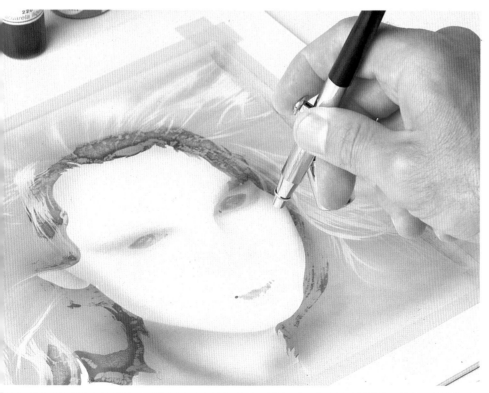

女人肖像

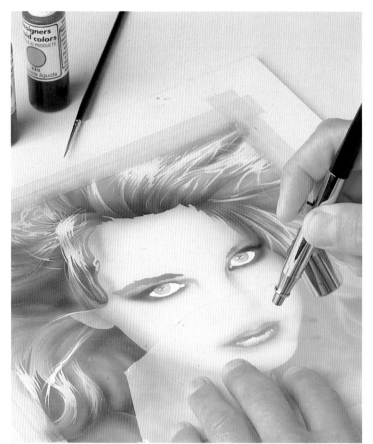

7 以模板做為眼睛、嘴唇的弧形遮蓋物。

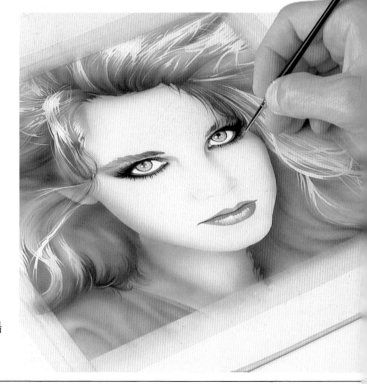

8 最後細節部分的質感以畫筆及色鉛筆完成。

9 完成圖。

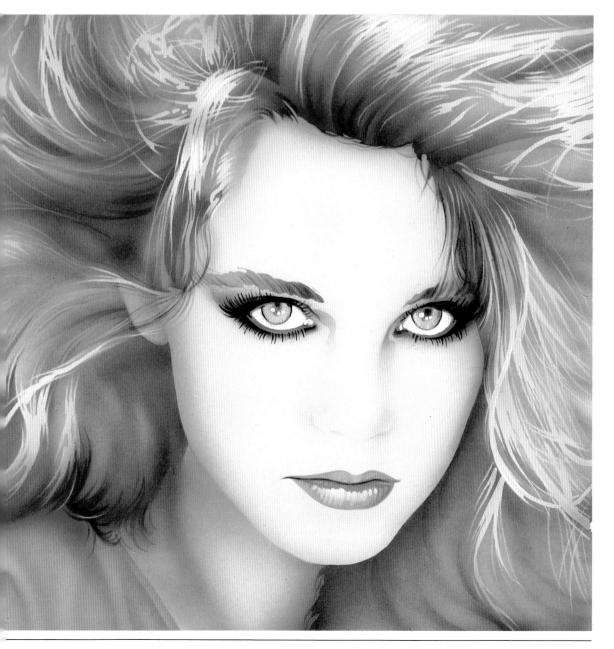

照片的修描

照片的修描工作在商業及藝術領域中有著不同的技術表現。現今照片的修描愈來愈常被用來增加攝影師已事前處理過的光澤與陰影效果，同時也常拿來作添加或移動背景物的影像之用。所以就以上所述，照片的修描工作是絕對必要的。雖然大多數的照片是利用不透明的紅色感光乳劑來除去被隱藏在底片上的小污點；在底片透明的部分則可以用刮除的方式除去，但有時候由於照片本身拍攝主題缺乏質感或品質不佳（這種事實以前經常發生）之故，整張的照片修描也是必要的。當然，以上所談的照片修描是在所翻拍的照片上製作的。整張照片的畫面要先遮蓋起來。不透明水彩是極佳的使用顏料，可用以一般照片修描與專業美術照片的特殊潤飾中。它特別適合於噴筆的使用，同時也依影印紙張的種類不同而運用在光澤的製造及褪色的處理上。

本練習是以印刷用鉛字模為圖形。先拍下鉛字模，其中沒有任何刮損及粗糙的顆粒可避過相機的鏡頭，因此非得再以噴畫複製此造型不可了。記得先將整個畫面遮蓋起來，不透明水彩是最好的修描色料。影像完成後，光澤及褪色的部分皆可再繪製出來。

下面為製作的程序：因為只有鉛字模本身需要修描，所以先將背景遮蓋起來，利用可移動的模板將整個表面噴上基色。如此可使我們在看得到的範圍之內控制色調。同時必須強調部分區域的暗調子及亮調子，直到立體感（也許稍為誇張些無所謂）完全掌握為止。記住，使用不透明顏料時，必須隨時調整色彩以防止為了密實度而形成厚厚的色牆。當立體感及一般的細節描繪完畢之後，還要注意到，良好的修描必須使作品輪廓分明，主體的外輪廓邊以及更小的細節也不應忽略。好的修描最後還需要品質優良的畫筆來完成。

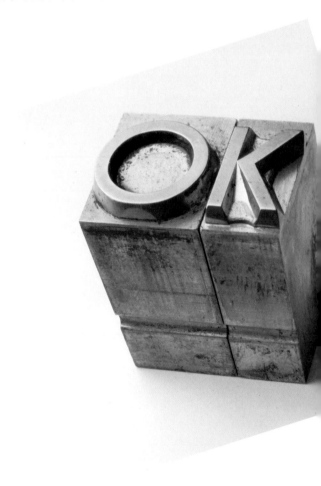

放大後（例如至少一倍半大）的相片十
分容易修描，如此將來要再縮小為原來
尺寸的影像時，才能得到更高的品質及
效果。

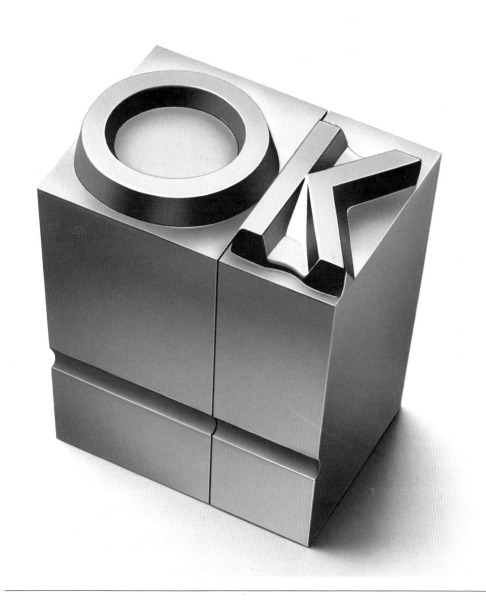

作品欣賞

作品欣賞所展示的範例，已儘可能廣泛地收集了各式各樣的噴畫作品。它們有些是純藝術作品；有些是商業藝術（也就是廣告設計）方面的典範。在接下來的各頁中你可以看到由各種令人驚嘆的技巧所完成的噴畫作品，這些都是由頂尖的畫家們所噴繪而成的。

圖1. 菲利浦・柯爾(Philippe Collier)。由此圖呈現出的明色彩、不同金屬顯出來的質感對比，以看出繪圖者的高技術。

1

2

3

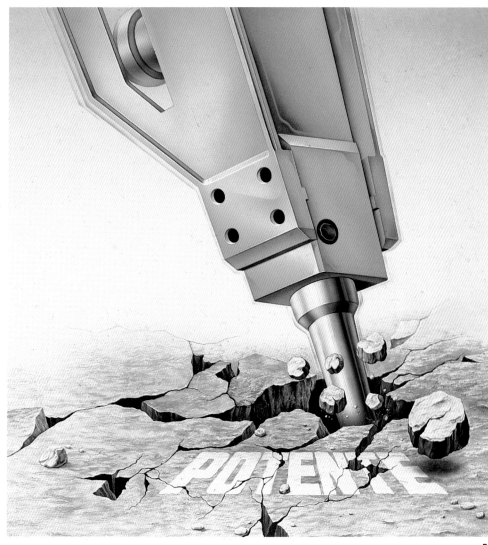

5

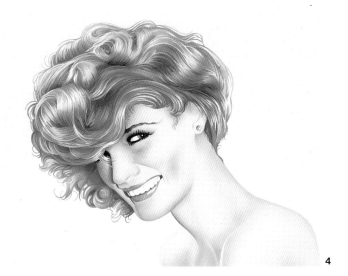

4

圖2、3和4. 米奎爾‧費隆。皮的質感、繩索的細部描寫、糖果紙的發亮和反光處，以及頭髮的柔軟感，顯示了圖形完成時肌理的處理十分重要。

圖5. 米奎爾‧費隆。此圖為一典型範例：噴筆在製造陰影及立體感的表現上深具實用性。

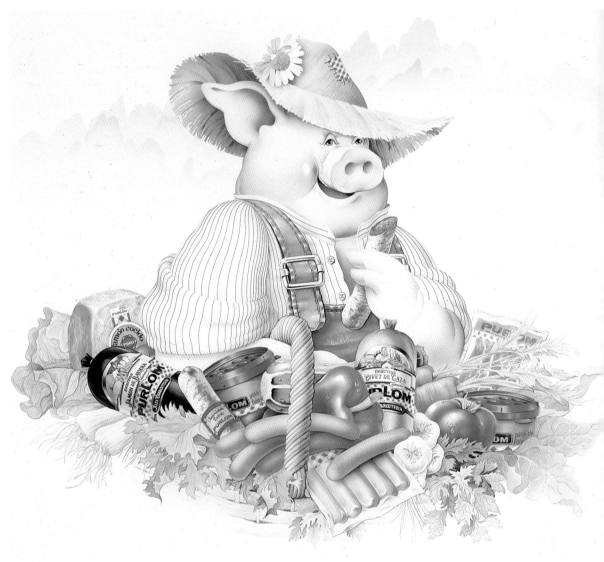

6

圖6和7. 米奎爾·
隆。這兩張較具複雜
性的作品中存在著
個重要的問題。左圖
在藍子中各式各樣的
物品，必須交互使用
不同的遮蓋材料方可
造成如此的效果。右
圖：在此廣告畫面中
不斷重疊的透明感表
現出明亮、清爽的光
線效果。

7

8

圖8. 艾茲曼・約瑟
夫(Azman Yusof)。此
圖為噴筆應用在不同
質感表現的描繪上：
從藍色牛仔褲到透明
的襯衫。

圖9. 小玉英章
(Hideaki Kodama)。
幅作品完美的呈現
如何利用暗色來表
金屬的反光效果。

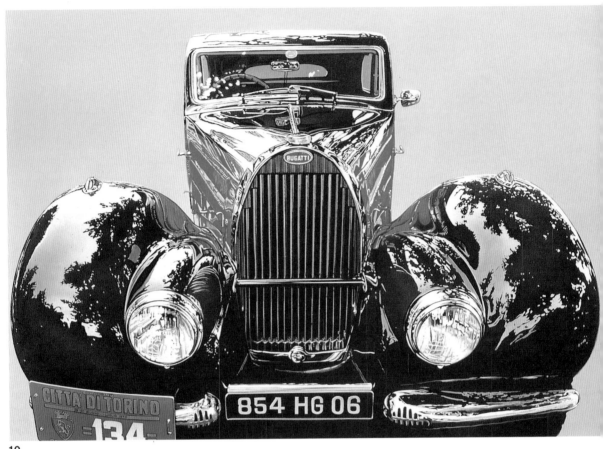

10

圖10. 小玉英章。此
圖是以噴筆來表現此
古董車精細質感的絕
佳複製作品，繪圖者
展露他在詮釋金屬表
面上不可思議的噴繪
能力。整幅作品呈現
出豐富的色彩與對
比。

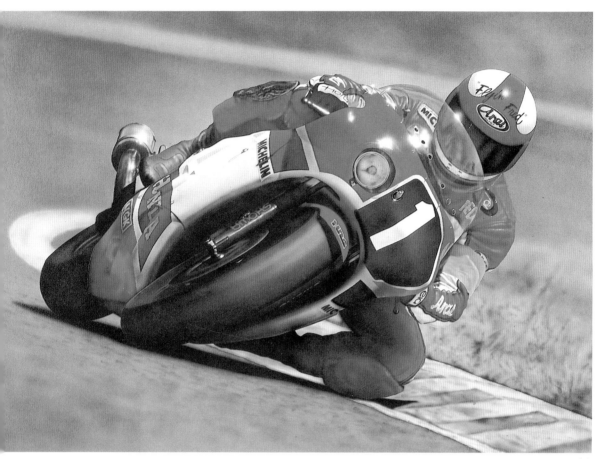

11

圖11. 小川順平
(Junpei Ogawa)。繪圖
以照片為藍本來繪
此一超寫實的噴
。他特別著眼於強
陰影產生的立體
，摩托車騎士身上
顯的色彩對比，以
在模糊的背景下所
生的速度感。

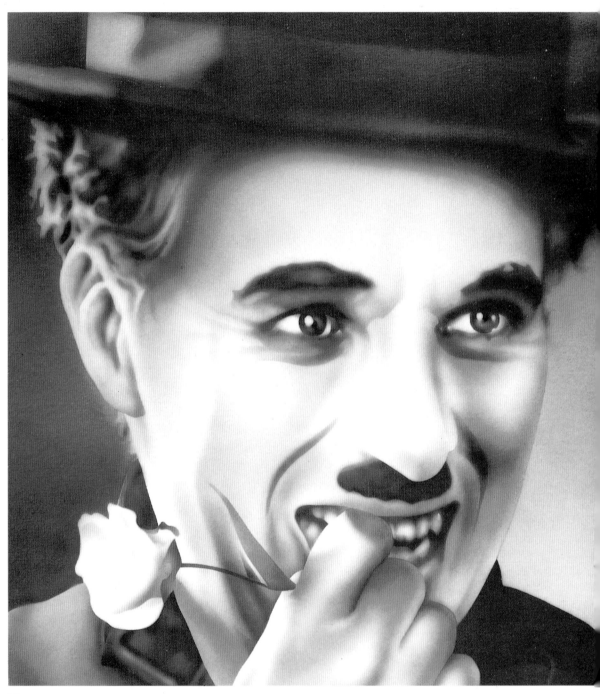

圖12. 范索(Van Y. C. So)。查理·卓別林 (Charlie Chaplin) 的單色肖像畫。繪圖者運用鮮明的輪廓與對比營造出類似多年前舊照片的復古效果。

圖13及15. 持坂進 (Susumu Mochizuka)。圖14及16. 何珊瑚（譯名）(Shen-Wu Ho)。由於背景的質感與前景色彩豐富、精緻的物體之間完美的

對比，使得這些圖呈現出特別感性的果。

13

14

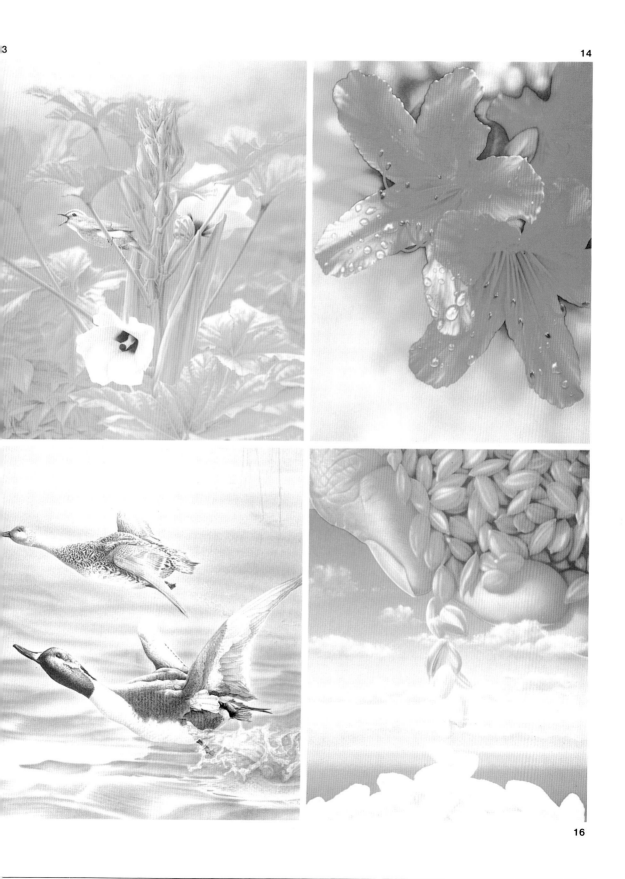

16

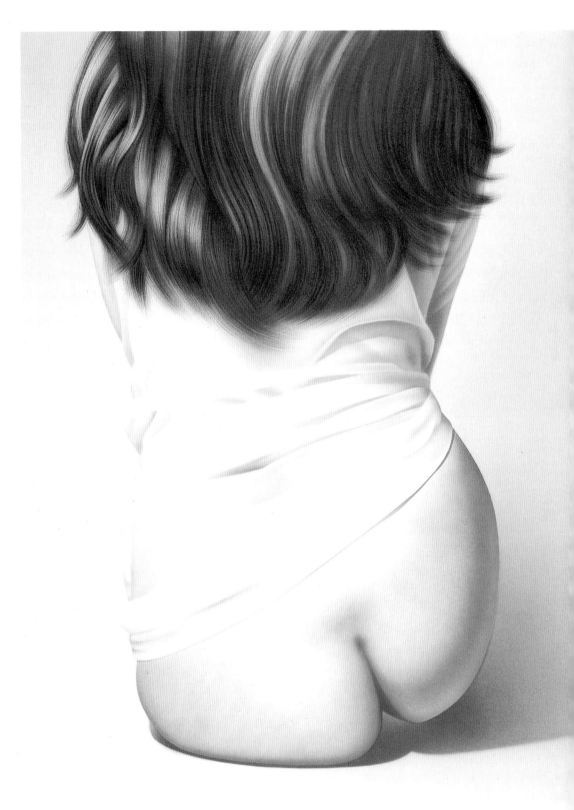

17

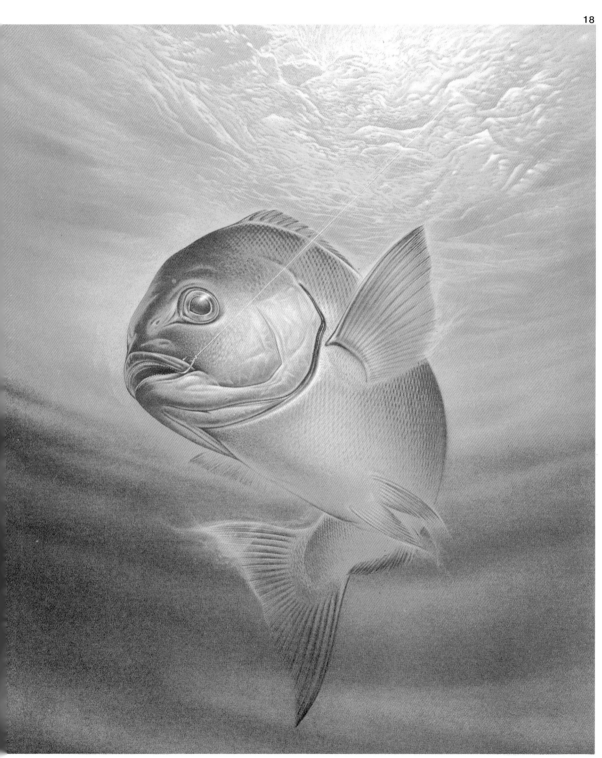

圖 17.　大西洋介
Yosuke Ohnishi)。此
圖為陰影及立體感的
圭作。兩者是由頭髮

及背部的對比性凸顯
出來。值得注意的是
頭髮完美無比的波紋
是用畫筆刷出來的。

圖 18.　西口司郎
(Shiro Nishiguchi)。此
作品以噴筆表現某些
特殊效果。

圖19. 丹尼斯
(Dennis T. Mukai)。此
圖的主要特點不在於
其技法的困難度,而
在於它外形的綜合性
及簡化後的美感表
現。

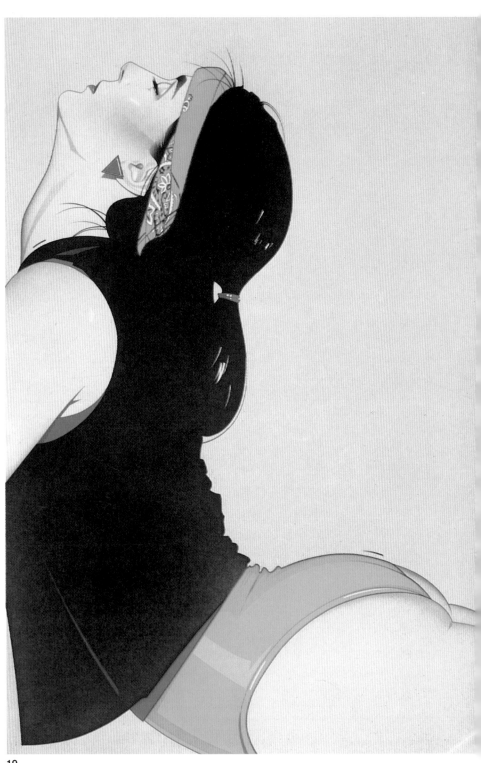

19

圖20. 米奎爾・費
隆。此圖為特別利用
噴筆表現物體的質感
與外形之佳作。

20

圖21. 克里斯・摩爾
(Chris Moore)。繪圖
者在想像太空船方面
的創意、強烈的色彩
對比與噴筆的極致運
用上都相當有特色。

圖22. 大久保俊國
(Toshikuni Ohkubo)。
此圖是以低於千分之
一秒的瞬間拍攝下的
照片為參考所繪製的
噴畫。其影像表現了
完美的效果及完全的
超寫實形式。整幅作
品的色彩與外形透過
爐火純青的技術詮釋
下，展現出精緻完整
的風格。

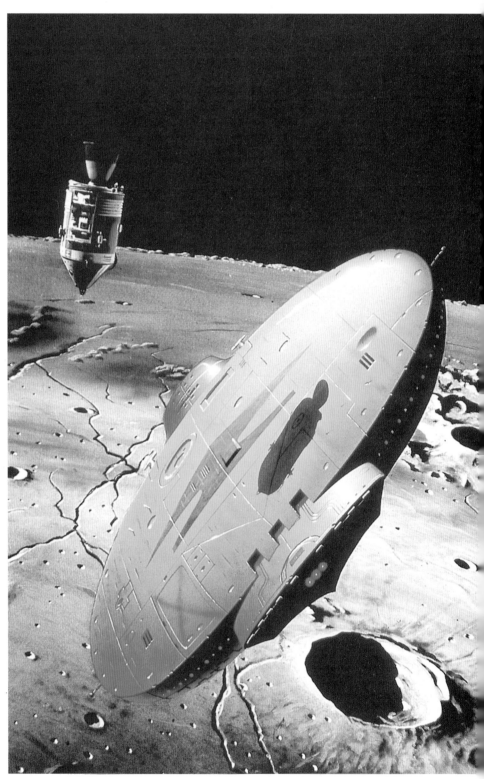

21

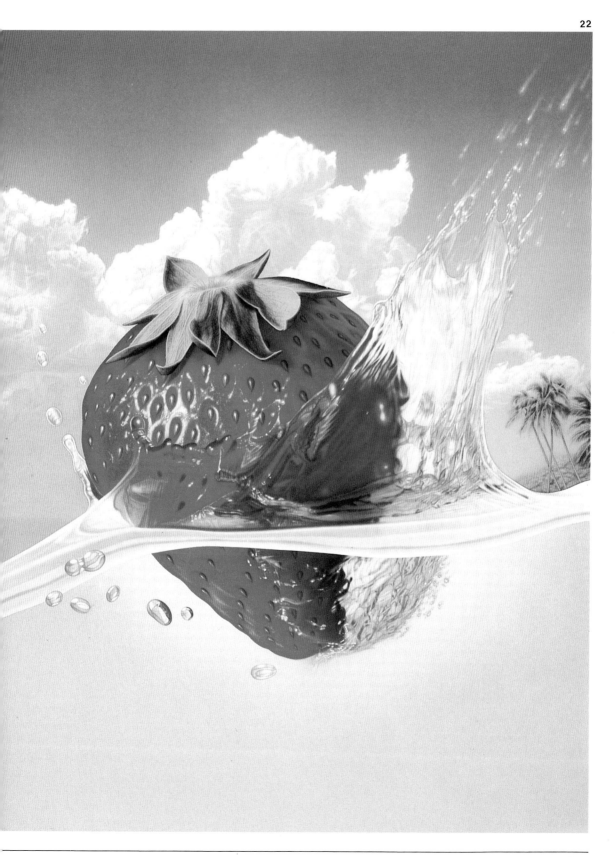

23

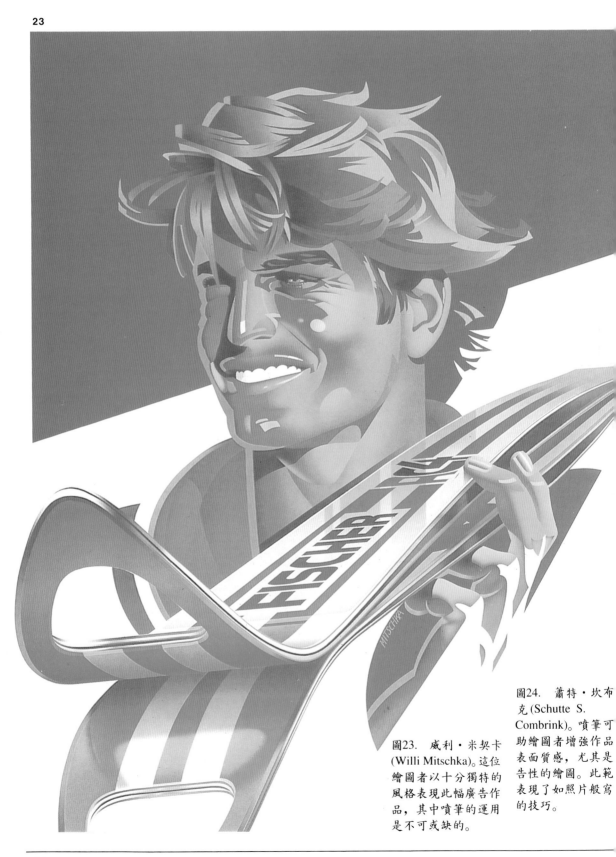

圖23. 威利・米契卡 (Willi Mitschka)。這位繪圖者以十分獨特的風格表現此幅廣告作品,其中噴筆的運用是不可或缺的。

圖24. 蕭特・坎布克 (Schutte S. Combrink)。噴筆可助繪圖者增強作品表面質感,尤其是告性的繪圖。此範表現了如照片般寫的技巧。

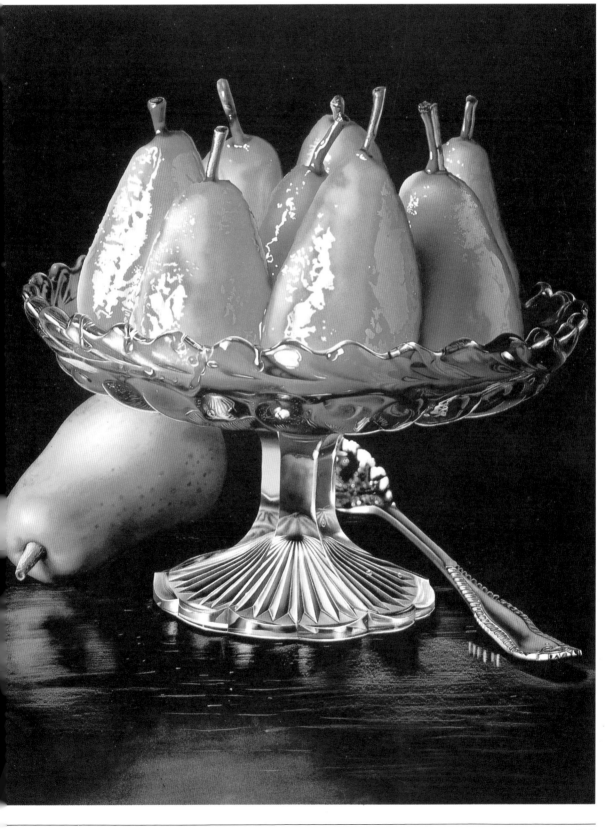

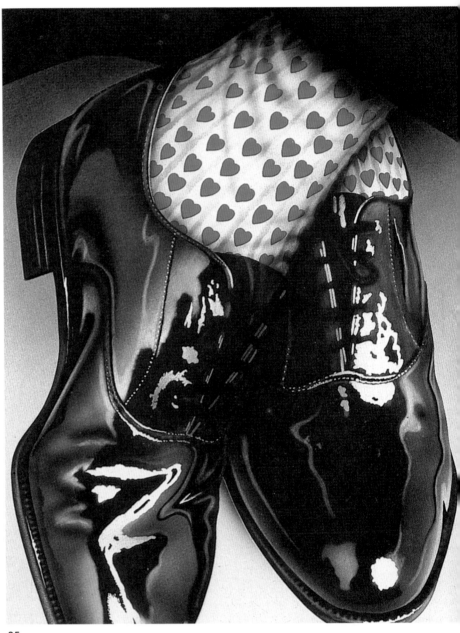

25

圖25. 豪爾・羅賓遜
(Howard Robinson)。
此高畫質的噴畫作
是基於曾預先仔細
究實物所致。誇大的
反光效果增強了皮
的亮感。

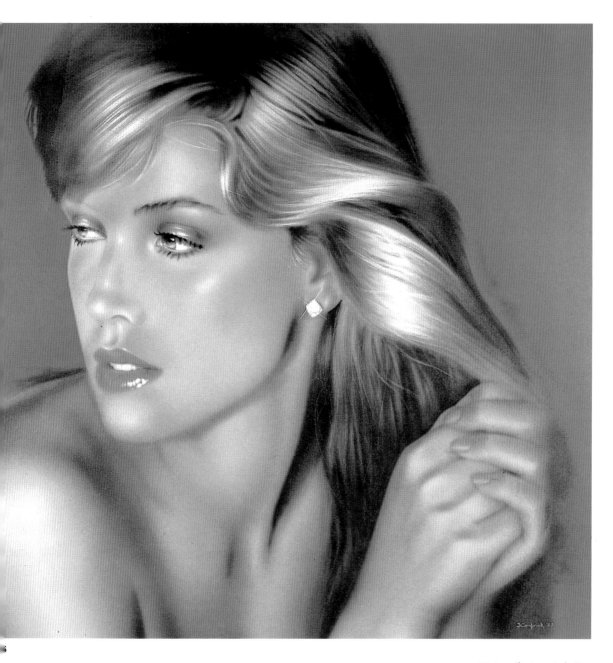

圖26. 蕭特・坎布林克。正如前面所提過的，繪製一張女人的臉要有能呈現多種不同質感（如頭髮的柔順感）的噴畫功力。眼睛及嘴唇要用畫筆或色鉛筆做最後細部的修描。

銘謝

向所有提供本書作品的藝術家們致上
最高的謝意。

第91頁
菲利浦・柯利爾　(Philippe Collier)　法國
蓮花區
28 Av. des Lilas
59800 Lille, France

第92−95及105頁
米奎爾・費隆　(Miquel Ferrón)　西班牙
巴塞隆納
Espronceda, 300,1.º，2.ª
08018 Barcelona, Spain

第96頁
艾茲曼・約瑟夫　(Azman Yusof)　馬來西
亞吉隆坡
Creative Enterprise Sdn. Bhd.
11A-3 Bangunan UDA
Jalan Pantai Baru 56200
Kuala Lumpur, Malaysia

第97及98頁
小玉英章　(Hideaki Kodama)　日本大阪
Spoon Co., Ltd.
3F Minami, 5-gokan Takahashi Bldg.
3-6-35 Nishitenma, Kita-Ku
Osaka 530, Japan

第99頁
小川順平　(Junpei Ogawa)　日本東京
JCA (Japan Creators' Association)
Umehara Bldg. 3 & 4 Floor
3-1-29 Roppongi, Minato-Ku
Tokyo, Japan

第100頁
范索　(Van Y. C. So)　香港
First Institute of Art & Design
195-197 Johnston Rd., 3 & 4 Floor
Hong Kong

第101頁
持坂進　(Susumu Mochizuka)　日本東京
Mochizuka Susumu Studio
202 Zingumae, Kanbara Mansion
6-3-43 Zingumae, Shibuya-Ku
Tokyo 150, Japan

第101頁
何珊瑚（譯名）　(Shen-Wu Ho)　中華民國
臺灣
Lemon Yellow Design Association
9th Fl No. 512
Chung-Hsiao E. Rd. Sec. 4, Taipei
Taiwan (ROC)

第102頁
大西洋介　(Yosuke Ohnishi)　日本東京
3B Yuki Flat
1-14-15 Nishiazabu, Minato-Ku
Tokyo 106, Japan

第103頁
西口司郎　(Shiro Nishiguchi)　日本大阪
Spoon Co., Ltd.
3F Minami, 5-gokan Takahashi Bldg.
3-6-35 Nishitenma, Kita-Ku
Osaka 530, Japan

第104頁
丹尼斯　(Dennis T. Mukai)　日本東京
JCA (Japan Creators' Association)
Umehara Bldg. 3 & 4 Floor
3-1-29 Roppongi, Minato-Ku
Tokyo, Japan

第106頁
克里斯・摩爾　(Chris Moore)　英國倫敦
14 Ham Yard
London W1, England

第107頁
大久保俊國　(Toshikuni Ohkubo)　日本
東京
JCA (Japan Creators' Association)
Umehara Bldg. 3 & 4 Floor
3-1-29 Roppongi, Minato-Ku
Tokyo, Japan

第108頁
威利・米契卡　(Willi Mitschka)　奧地利
維也納
Dustmannweg, 39
A 1160 Vienna, Austria

第109及111頁
蕭特・坎布林克　(Schutte S. Combrink)
南非
P.O. Box 84010
Greenside 2034, South Africa

第110頁
豪爾・羅賓森　(Howard Robinson)　英國
北約克夏
Michael Woodward Associates
Artists Agent & Art Library
Barkston Towers Barkston Ash
Tadcaster LS24 9PS
North Yorkshire, England

普羅藝術叢書

揮灑彩筆
不再是遙不可及的夢

畫藝百科系列

全球公認最好的一套藝術叢書
讓您經由實地操作
學會每一種作畫技巧
享受創作過程中的樂趣與成就感

當代藝術精華

──滄海叢刊‧美術類

理論‧創作‧賞析

普羅藝術叢書

畫藝大全系列

解答學畫過程中遇到的所有疑難

提供增進技法與表現力所需的

理論及實務知識

讓您的畫藝更上層樓

色	彩		構	圖
油	畫		人體	畫
素	描		水彩	畫
透	視		肖像	畫
噴	畫		粉彩	畫

國家圖書館出版品預行編目資料

噴畫／Miquel Ferrón著；呂靜修譯.
 ――初版. ――臺北市：三民，民86
 面； 公分. ――（畫藝百科）

譯自：Así se pinta con Aerógrafo
ISBN 957―14―2599―0（精裝）

1.繪畫―技術

948.9　　　　　　　　　　　86005335

國際網路位址　http : // sanmin. com. tw

© 噴　　畫

著作人	Miquel Ferrón
譯　者	呂靜修
校訂者	詹楊彬
發行人	劉振強
著作財產權人	三民書局股份有限公司
	臺北市復興北路三八六號
發行所	三民書局股份有限公司
	地　　址／臺北市復興北路三八六號
	電　　話／五〇〇六六〇〇
	郵　　撥／〇〇〇九九九八――五號
印刷所	臺北市復興北路三八六號
門市部	復北店／臺北市復興北路三八六號
	重南店／臺北市重慶南路一段六十一號
初　版	中華民國八十六年九月
編　號	S 94025
定　價	新臺幣貳佰伍拾元整

行政院新聞局登記證局版臺業字第〇二〇〇號